IN PAIRS

臺灣婚創形質意展

The Creativity, Designs, Textures and
Symbols of the Wedding in Taiwan

2017.06.28 — 11.05
工藝文化館

目錄
Contents

主任序

　　文化與生活息息相關，社會中一個基於共同情感所約定俗成的行為體現稱為禮俗，其中的婚禮習俗則是最引人入勝的部分。結婚是人生四大喜之一，而結婚的各式習俗及衍生的工藝文化，也隨著時代的演變，逐漸構築出各代婚禮工藝的獨特樣貌。臺灣的婚禮也在傳統及外來文化的影響下，隨著時間的更迭變遷到今，別有一番獨特的本土風味與特色。

　　本次主題定為「對對-臺灣婚創形質意展」，「對對」一在呼應傳統中雙雙對對，萬年富貴的吉祥祝福，二在表達使兩種事物巧搭在一起，如前述傳統與創新的揉合。「臺灣婚創形質意」則是傳達以工藝為核心，表現臺灣在不同時代及文化的層疊累積下，婚禮工藝均能具體展現當時的創意設計、造形美學、材質搭配與文化意涵等。

　　本中心早於 2015 年即開始進行婚俗與工藝的相關研究，內容鏈結婚俗演變過程中不同時代所呈現的婚禮內涵並橋接其中的工藝造形、材質及象徵意義。雖然傳統工藝逐漸在快速與便利的新時代中式微，但取而代之的現代婚禮工藝則另以隱而未顯的方式表達傳統文化的精神，例如象徵吉祥寓意的圖案、紋飾，內化為抽象的觀念及表徵，運用於婚宴食材、生活器物、服飾配件等方面。在風格上更融合東西方設計元素，注入科技感與新鮮感，轉化為應運現代生活趨勢的文創用品。

　　喜字成雙成就囍事，是充滿喜悅的人生大事，希望這個展覽能提供不同年齡層的觀眾了解更多早期婚俗的起源與轉化過程，同時也啟發觀者對於現代的婚禮工藝有不同的思維方式，因為昨日的傳統是今日創新的養分，而當今的創新也有機會帶動未來文化的再造。觀摩本展覽無論是回味、體驗、想像、欣賞，都可在這個喜氣洋洋的場域氛圍中，享受不同的婚禮工藝饗宴，更期盼民眾觀展後可將工藝之美再度帶回日常生活及喜慶節日之中。

4

國立臺灣工藝研究發展中心 主任

Director's Preface

Marriage is one of the four great joys of life, and the numerous practices and derivative craft culture of Taiwan's wedding ceremonies have evolved over time, gradually developing the distinctive forms of different periods.

The main theme of this exhibition is, "In Pairs: The Creativity, Designs, Textures and Symbols of the Wedding in Taiwan." "In Pairs," firstly echoes the coupling-up, ten thousand years of wealth and auspicious blessings of tradition. Secondly, it expresses the clever matching of two things, such as the blending of tradition and innovation. "Creating the Form and Questioning the Meaning of Marriage in Taiwan," therefore specifically expresses the display of creativity, modeling, materials, and cultural meaning in the crafts of Taiwan's wedding ceremony during the different periods and as an accumulation of culture.

The Institute carried out research related to marriage customs and crafts early in 2015. Although traditional crafts are gradually becoming obsolete in this new age of speed and expedience, the crafts of contemporary wedding ceremonies express the spirit of the traditional culture in new ways. Decorations symbolic of auspicious meaning, for example, are internalized as abstract concepts, and used in various marriage ceremony products. In terms of style, this further integrates elements of eastern and western design, combining new techniques, and undergoing transformation into cultural creative products.

It is hoped that this exhibition will provide audiences of all ages with an understanding of the origin and transformation process of early marriage customs, and simultaneously inspire them to think in different ways about the crafts of modern wedding ceremonies and enjoy a feast of wedding ceremony crafts in a joyous space and atmosphere, in further hopes of bringing the beauty of crafts back to daily life and festive celebrations.

National Taiwan Craft Research and Development Institute
Director

導言

　　「婚姻」是人生重要的階段，代表一對新人從子女成為夫妻，重組一個全新的家庭。也因為婚姻的意義重大，「婚禮」便成為所有人對婚姻的幸福祈求，許多的期盼、祝福、傳承、誓約，加諸在一個慎重的公開宣告儀式當中，為的就是希望藉由儀式能夠得到相守一生的幸福。

　　婚禮習俗長久以來即不分國籍、不分種族而受到大家的重視，且不管時代如何演進，觀念如何改變，傳統婚俗依然有其存在的地位。然時代演變至今，許多婚禮相關傳統觀念或禮俗也逐步扭轉，歷經衝突與協調的有趣揉合過程，造就當代婚禮的全新面貌。或者可說，現代婚禮是一種「被創新的傳統」，隨著時代的更迭，異文化彼此間的交流傾注，傳統被不斷地重新定義與實踐，吾人可在各式婚禮的種種樣貌中，窺探出整個臺灣社會文化演進的過程，更驚嘆於在此方寸之地，有如此豐富多元的文化能夠在此巧妙融合且受到包容。

　　主標題以「對對」這組有趣的疊字做為媒介，貫串展覽所要表達的意涵及創新 。 俗語說「雙雙對對，萬年富貴」 ，在傳統觀念中「雙」、「對」具有完滿、和諧、對稱、對比的寓意，成雙成對的東西象徵和諧、吉祥，而好事成雙、佳偶成對正是每一場婚禮存在與期許的目標；此外，兩個來自不同家庭、甚至不同文化的個體，認定彼此是「對」的另一半，「面對面」走入婚姻成為「對等」的「一對」新人，共同去「面對」現實和新的未來。

　　以「婚創形質意」為副標題，意在探討婚禮所使用的工藝物件如何與當代創意、造形、質感與意涵相結合，表現出時代特色的創新婚禮。一般而言，在傳統婚禮中的工藝物件多是日常生活中可見的慣用物品，然而因婚禮本就是有別於日常的特殊事件，許多物件也因此有了別具意義的造形、細緻的做工或貴重的材質，以賦予新人慎重的祝福。例如嫁妝以用途來區分，大致可分為儀式用品、嫁妝以及新人的服飾；如以材質來分，可有織品、木材、金屬等類別。此外，嫁妝物品的色彩多以紅色、金色等充滿喜氣、華麗感的顏色為主。基於以上的觀察，在擇選展品時便以「創、形、質、意」為主要目標，試圖呈現工藝在婚禮中的多元面貌，藉此讓觀眾理解，工藝可隱身於日常用品，亦可活躍於歡欣隆重的特別日子。

　　本展試圖在上述的概念之下，以現代展示手法梳理臺灣歷來的婚俗禮節及文化脈絡，重新觀看這些充滿美好、祝福、期盼意涵的婚禮文化，如何在工藝的領域中被理解與實踐。為求跳脫傳統婚俗的展示方式，用多媒體及插畫輸出模擬建構傳統婚禮的現場，更結合現代化的婚禮場景，以多層次的展示手法帶領觀眾參與一場猶如穿越時光隧道兩端的婚禮。同時，婚姻所蘊含的愛情、家庭、生活等種種面向，也將藉由此次當代工藝結合藝術創作的視角，從觀念、形體、想像三個軸向，思考現代婚禮的創「藝」表現。

Introduction

Marriage represents an important stage in human life and is deeply significant so the wedding ceremony has become every person's prayer for happiness in marriage, a hope holding this ceremony can promise lifelong perfection.

The customs of wedding ceremonies have long been afforded great attention, yet throughout their evolution to date, many traditional concepts or etiquette related to them have gradually been reversed, undergoing conflict and coordination in an interesting blending process. This has produced a brand new image of contemporary wedding ceremonies, a type of "innovated tradition."

The main theme is expressed using the medium of an interesting pair of doubled characters, "in pairs"(*dui dui*), which exemplifies the meaning that the exhibition seeks to convey. In terms of traditional beliefs, things that are doubled or paired symbolize harmony and auspiciousness, while the precise aims of the wedding ceremony are to have good things happen in twos and good couples matched in pairs. In addition,"in pairs"also suggests two individuals identifying each other as the"right"(*dui*) other half, entering into a marriage to"face"(*mian dui*) a new future together.

The subheading, "The Creativity, Designs, Textures and Symbols of the Wedding," was intended to reflect the investigation into how the craft objects used in wedding ceremonies were combined with contemporary creativity, modeling, material quality and meaning to express the period specialty of innovative wedding ceremonies. Wedding ceremonies are removed from the everyday, so related objects will naturally also be rather special. The purpose of the wedding dowry, use of materials, as well as color and shape, for example, all have their uniqueness. As a result, when choosing the objects for display, "Creativity, Designs, Textures, Symbols" was adopted as the primary aim in an effort to demonstrate the diverse aspects of wedding ceremony crafts.

This exhibition, under the aforementioned concepts, using multi-dimensional contemporary methods of display, combs through the thread of thought on the etiquette and culture of marriage customs throughout Taiwanese history, reviewing how marriage customs replete with meanings of happiness, blessing, and hope can be understood and practiced in the realm of crafts. Simultaneously, the love, family, life, and various other facets of marriage, through this perspective uniting contemporary crafts with artistic creation, will reflect upon the innovative"art"expression of modern wedding ceremonies from the three approaches of concept, body, and imagination.

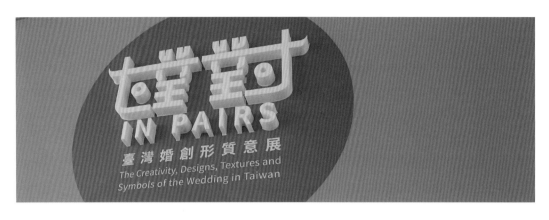

展覽說明

　　本次「對對－臺灣婚創形質意展」以「婚禮工藝」為主體,展示主軸由「源」、「變」、「創」三個主題發展,婚禮工藝的傳統與創新為本展重要的角色變化。希望從傳統婚俗到現代婚禮及未來婚禮的想像,帶領觀眾了解婚禮在時間與文化交織中的變化與趣味。本展期以當代的展示手法配合多媒體,重新詮釋傳統婚俗,讓觀眾對婚禮的想像有全新的認識與期待。

源 · 幸福的起源

　　傳統婚禮工藝是婚禮具象的物件呈現,藉由婚禮相關的工藝品,可以窺見在婚俗中眾多重要的文化內涵,其中「囍」字出現在相關物件中尤其之多,俗話說討個喜氣,不管是對新人或是雙方家庭甚至親朋好友,都希望能夠一起沾染喜氣獲得好運及幸福。而傳統工藝品所蘊含的意涵及機能性,成為工藝的符碼及語彙,於婚禮工藝中,藉由物件表達出的幸福祈求,在在令人驚嘆這種恰到好處又饒富內涵的表現方式。這些婚禮物件(如結婚信物或嫁妝)對於參與婚禮的雙方家族,可說是一種保證、約定的證物,常常是以最精緻高貴的工藝品,象徵給予新人最好的祝福,而物件也往往以其價值和意涵被長久留存。

　　婚禮的最終目的就是宣告兩人結合,並祈求未來的幸福美滿,為達到這個目的,衍生出許多的婚禮習俗,透過婚禮物件的象徵性,表示對新人的期許與祝福,例如因諧音命名而衍生的外觀造形,或是儀式進行中所需的特殊器具等。此外,也透過物件的象徵意義,彰顯傳統觀念中對婚姻神聖性的重視。本單元企圖回到傳統婚禮的源頭及相關的元素探討,藉由「待嫁女兒心」單元中相關織品展示,呈現傳統婚嫁中待嫁女子準備嫁妝的情景,並使觀眾從中看見婚禮中的織品及工藝技術。此外,藉由現代展示手法呈現婚禮相關習俗,讓觀眾能夠以全新思維與觀看角度思考傳統婚俗的寓意,進一步轉化為現代婚禮的想像與祝福。

變 · 變動中的美好

在時間縱軸與異文化橫軸的交會之下，婚禮的形式及週邊相關事物不斷產生變化，與之相生的婚禮工藝，也有著不同的樣貌衍生。在此單元中，將藉由嫁妝、服飾、攝影紀錄與喜餅等婚禮中的物質轉變，帶領觀眾一同走過那些新舊交雜，東西合璧卻也豐富多元的年代，直視這些展件背後共同的元素：變動中的美好。

就像嫁妝隨著時代進步及社會需要條件而產生改變，新娘嫁衣更是隨著時代流行和社會風氣而有著不同面貌的呈現，甚至在不同時代與政權交替的年代裡，也能發現婚服參雜著新舊、東西的設計元素。隨著攝影儀器及技術的進步，婚禮攝影紀錄的形式也不斷改變中。無論是過去在照相館中擺出制式化姿勢的婚紗紀念照、婚禮當日所有賓客的大合照，或者是時下流行捕捉婚禮儀式進行中，每個稍縱即逝卻又感動人心的瞬間，都述說著不同時代中的婚禮故事。關於傳遞結婚喜訊的喜餅，在其製作與包裝上，也隨著時間而演變出豐富的樣貌，例如傳統喜餅由圓形演變為心型，裝餅的容器雖然因包裝材質改變而有不同外觀，其造形卻仍有在禮籃樣式基礎上演變的痕跡。變動的年代中，唯一不變的是婚禮的本質—兩人的姻緣結合。

創 · 嶄新的未來

11

在生產技術改變與社會文化變遷之下，工藝物件在婚禮中的角色逐漸轉換，婚禮相關物品不再是以貴重為表徵，而是人人皆能擁有、可與他人分享，簡單而隆重的幸福。婚禮儀式的用具或是禮品，可能是樣式上的簡化，或引用傳統習俗中的意象、造形，加入現代設計概念，成為現代人婚禮不可或缺的一部分。

此次亦希望能在展示設計中展現極具創意的工藝設計，以現代語彙重新詮釋婚俗，並以多媒體及裝置藝術呈現對未來婚禮的想像，將傳統圖像及元素以全新概念發展，延伸至愛情、家庭、婚姻等面向。在參觀的同時，不管已婚未婚，想婚不婚，都可以對婚禮有不同的想像空間，更可從中得到每個人不同的婚禮博物館體驗。

專文說明

為深化展覽內容，本次邀請長期從事相關領域研究的作者為專輯撰寫數篇專文，作為展覽單元的延伸閱讀，分別收錄於相關單元之後。期待觀眾在看完展覽內容後，能從文章中獲得相關知識，引發後續更多思考與創意構想。

Exhibition Overview

The exhibition In Pairs: The Creativity, Designs, Textures and Symbols of the Wedding in Taiwan, which focuses on wedding ceremony crafts, displays a central axis developed through three main themes:"Origin," "Change," and "Creation." It is hoped that through extrapolating from traditional marriage customs to contemporary wedding ceremonies and future wedding ceremonies, it will guide the viewer towards an understanding of the transformation and allure of wedding ceremonies amid intertwining time and culture.

Origin ‧ The Origin of Happiness

The crafts of traditional wedding ceremonies are the figurative wedding ceremony's material embodiment. Through craft products related to wedding ceremonies, we can glimpse the many significant cultural connotations of marriage customs. These wedding ceremony objects (such as marriage keepsakes or dowries) are often exquisite and grand craft products, which symbolize the giving of the best blessings to the newlyweds, and are kept over the long term for their value and meaning.

As a result, many wedding ceremony customs symbolically express hopes and blessings through wedding ceremony objects, such as items with physical appearances derived from homophonic names or ceremonial vessels. This section attempts to return to investigating the origin of traditional wedding ceremonies and related elements, using relevant exhibition objects and displays as well as contextual layouts to show viewers the culture and customs of crafts in traditional wedding ceremonies.

Change ‧ The Happiness of Change

As the vertical axis of time intersected with the horizontal axis of culture, wedding ceremony crafts also underwent transformation. In this section, by experiencing the material changes of wedding ceremony items, such as wedding dowries, costumes, photographic records, and wedding cakes , the viewer is taken through times that mixed the old and the new, combined east and west, and were also rich and diverse, for a direct view of the shared element of these display objects: beauty in change.

The bride's costume, for example, has evolved in accordance with period atmosphere and societal trends, mixing new and old as well as eastern and western design elements. Photographic documentation of wedding ceremonies has also changed endlessly in accordance with time period and technological advancements; from the commemorative photos found in photo studios to current records of wedding ceremonies, they all recount touching stories of the wedding ceremony. As for the wedding cake intended to communicate the good news, its production and packaging have also evolved into abundant different forms over time. During times of change, the only constant has been the fundamental nature of the wedding ceremony: the union of two people in marriage.

Creation · A Brand New Future

Amid changes in production technology, as well as societal and cultural shifts, wedding ceremony objects became accessible to all, a happiness that could be shared with everyone. The marriage ceremony's utensils or gifts, whether in terms of simplification of style, or of the incorporation of images from traditional customs, modeling and the introduction of contemporary design concepts, became an indispensable part of the contemporary individual's wedding ceremony.

We hope, in our display design on this occasion to adopt a modern vocabulary to reinterpret marriage practices, and demonstrate extrapolations of future wedding ceremonies—and, indeed, love, family, and marriage—through multimedia and installation art. Regardless of whether the viewer is married or unmarried, hoping to marry or having no intention to do so, he or she can have a different imaginary space with regards to wedding ceremonies, and can further gain from this a different kind of wedding ceremony museum experience.

Specialized Essays

In order to lend depth to the exhibition content, several specialist texts have been incorporated into the book for this exhibition to serve as additional reading on its different sections, at the end of whose corresponding coverage in the book they can be found.. We hope that, having seen the exhibition content, the viewer will be able to expand his knowledge of the subject and thus be inspired to further innovative thought.

源
Origins

幸福的起源
The Origins of Happiness

　　婚禮的目的在於祈求未來婚姻生活的幸福美滿，為達到此一目的，遂衍生出許多的婚禮習俗，透過婚禮物件的象徵性，例如以諧音命名而衍生的外觀造形，或是儀式中所運用的特殊器具等，用以表達對新人的祝福與期許，也透過此一象徵意義，彰顯傳統觀念中對婚姻神聖性的重視。

　　本單元企圖回到傳統婚禮的源頭及探討其中的文化元素，以「待嫁女兒心」的情境模擬並說明婚禮的相關習俗，以婚禮儀式劇場的展示手法重構傳統儀式空間，讓觀眾能以當代思維觀照傳統婚俗的意義，並吸收轉化成對當代婚禮的概念與想像。

　　The purpose of a wedding lies in the prayer for a happy and fulfilling marriage life. Many wedding practices emerged to achieve this purpose. Through the symbolism of wedding objects such as the names of physical appearances developed based on homophones or the special wares used during the ceremony, blessings and hopes are expressed for the new couple. It also manifests the importance placed upon the sacredness of marriage by traditional beliefs.

　　This section aims to return to the origins of the traditional wedding ceremony, and explore the cultural elements within by assuming "the frame of mind of a girl awaiting marriage" to explain the practices related to the wedding. Through the display method of a wedding ceremony theatre, the setting for the ceremony is reconstructed, allowing visitors to view the meaning of traditional wedding practices through a modern way of thought and absorb the concept and imagination which evolved into the contemporary wedding ceremony.

15

囍事文化 婚禮中常見的吉祥符號
Wedding Culture Auspicious Signs in Weddings

文 / 張尊禎 Zhang Zun-zhen

結婚代表一個人脫離父母的羽翼、自立門戶，是人生中的大事，因此一切禮俗講究體面而隆重。為了迎接這個大喜之日的來臨，討個好彩頭，從古至今婚前的準備工作可不少，古時六禮從納采、問名、納吉、納徵、請期一直到親迎，繁瑣的過程折煞了不少人，現代婚禮雖已簡化為訂婚與結婚，但禮意猶存，包括喜餅的訂製、喜帖的製作、禮服的選擇、婚紗照的拍攝、婚宴的安排等，一項都馬虎不得。

龍鳳呈祥 鴛鴦之好

為了「結二姓之好」，在傳統嫁喜之物上，我們常用龍鳳、鴛鴦、囍字等吉祥符號來祝賀。傳說「龍」能登天深潛，是一種善變化、興雲雨、利萬物的神物；「鳳」則是百鳥之首，後多做為帝后、女性的代稱，常見於皇后妃嬪的裝飾。因此在早期傳統中式婚禮上，不但要有龍鳳大餅，也要點上龍鳳蠟燭，禮服也要繡上龍鳳圖案，目的是希望新人能得到神龍的庇祐，同時也祝福像鳳凰般永恆雙對，龍鳳在人們心目中的崇高地位是無法取代的。

我們也常用「鴛鴦」來比喻成雙成對的人事物；鴛是公鴨、鴦是母鴨，因總是見到牠們結伴相隨、形影不離，所以常被視為愛情永恆的象徵，經常運用在新婚枕頭、棉被的圖案上。最早提到有關鴛鴦的典籍，出現在《詩經》〈小雅 · 鴛鴦〉：「鴛鴦于飛，畢之羅之；君子萬年，福祿宜之。鴛鴦在梁，戢其左翼；君子萬年，宜其遐福。……」這是一首祝賀結婚的詩句，三、四千年前就描繪了鴛鴦雙飛、雙宿的美好畫面，自古不知羨煞多少人，但這般憧憬，卻被現代科學發現，鴛鴦只稱得上是「一季情」，牠們只在交配期形影不離，待母鴨孵完蛋後，公鴨就出走找另外一半了，真正稱得上一夫一妻制的，其實是天鵝喔！

雙喜臨門 四口之家

「喜」可說是中國人最喜愛的文字之一，《說文解字》道：「喜，樂也。」是一個充滿歡慶與喜樂的字眼。我們常稱結婚為「大喜之日」；懷孕為「有喜」，生活當中莫不期盼時時有喜事來沖喜。因此寓有雙喜之意的「囍」字，是婚禮中運用最廣的吉祥圖像。

「囍」字是一種吉祥符號，象徵男女婚姻的成立，有「二姓合婚」、「雙喜臨門」之意。從字形上來看，兩個喜字端正並列，猶如男女二人攜手而立；四個口，則有子孫滿堂、家庭美滿的象徵，因此一遇嫁娶辦喜事，家家戶戶都喜歡在門窗、

新房貼上大紅的「囍」字，藉以渲染喜樂的氣氛。而這一個習俗典故，據說與北宋宰相、著名文學家王安石有關。

相傳王安石年輕赴京趕考時，在元宵燈節時路過馬家莊，見門口燈懸一聯「走馬燈，燈馬走，燈熄馬停步」，徵對招親。王安石因急於趕路，一時答不出來，便默記在心。怎知在最後一關會考時，主考官指著「飛虎旗」，出了「飛虎旗，旗虎飛，旗捲虎藏身」，要求對聯。王安石立即靈機一動，以「走馬燈」來對「飛虎旗」，讓主考官大喜，頻頻稱讚。回程時王安石又路過馬家莊，見招親聯猶無人對出，便以應考的「飛虎旗」回對，而成為快婿。成親當日，王安石同時接獲金榜題名的喜訊，如此喜上加喜，讓他一時興起在紅紙上寫下「囍」字貼在門上——這便是雙喜的由來。

不管這個傳說有無根據，人們直到現在一遇喜慶吉日，還是不免俗地貼上大大的「囍」字，對於「囍」字的喜愛，已遠遠超過王安石原本所賦予的意涵，這個習俗，不僅為今日婚禮增添了喜慶的色彩，也自然地成為婚姻的代名詞。

文創商品 「囍」氣洋洋

然而「囍」字的使用，剪紙藝術中除了單一「囍」字的運用外，也常見到「囍」與其他圖像的組合。例如龍鳳中間拱一「囍」字，意寓「龍鳳呈祥」，也常在訂婚大餅或包裝禮盒上看到；雙鳳圍繞「囍」字的「鳳舞蝶飛」，則用來貼在新娘梳妝檯上；含有游魚的「囍」字，象徵「年年有餘」，多貼在冰箱、廚房器具上；內有娃娃圖案的「囍」字，則適合擺放在新房床頭，意寓「早生貴子」。

近年來，有不少文創商品業者，把「囍」字轉化為生活用品，成為祝賀新人的禮品，也為生活帶來了情趣。例如臺灣本土時尚工藝品牌「台客藍」所設計的「見囍壺組」(p.135)，概念取自傳統訂婚儀式中「壓茶甌」的禮俗——新郎及男方親戚在喝完新娘所奉的茶後，會將預先準備好的紅包放在茶盤上或是茶杯裡，因此台客藍特別在杯內與杯底都設計有「囍」字，不論杯子正擺或是反蓋都可見「囍」；而在顏色選用上，以雨過天青的淡藍釉色襯托杯底「囍」字的紅色色澤，有如沾染了印泥，更增添「以此為印證」之誓意。

玩木銀家的「雙囍印章」(p.132)，則是利用紫檀木為材料，製作成兩個立體造形的喜字，並結合印章的功能，可以印證彼此的幸福。而卓玉公司所設計的「囍月」檯燈，同樣以大紅「囍」字做造形，猶如在一輪明月下印證著彼此的承諾。另一組以不鏽鋼為材質的「喜到了水果叉」（佳物仕出品 p.132），則是個有趣的產品，不僅造形喜氣十足，當水果叉陳列越多，表示客人也多，喜上加喜，熱鬧無窮。

現代人對於「囍」字的喜愛，已不僅侷限在婚姻的祝福上，在日常生活中也希望能有小確幸、時時有喜來報到喔！

17

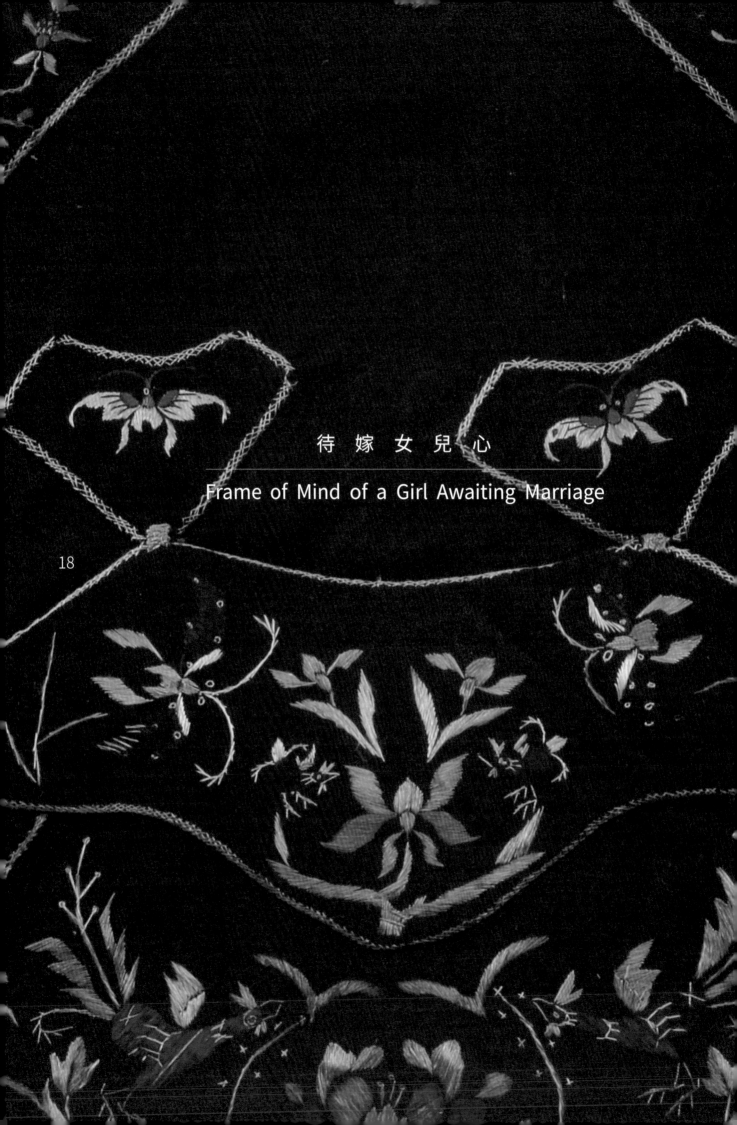

待 嫁 女 兒 心

Frame of Mind of a Girl Awaiting Marriage

　　春花繡出鴛鴦譜，待嫁女兒用期待又不安的心情，一針一線繪繡對未來婚姻的幸福期望，不管是雙雙對對的蝴蝶鴛鴦，或是龍鳳牡丹圖案，縫製在各種女紅上，借物寓情，把新嫁娘對未來的期望一針針一線線的融入織品之中。

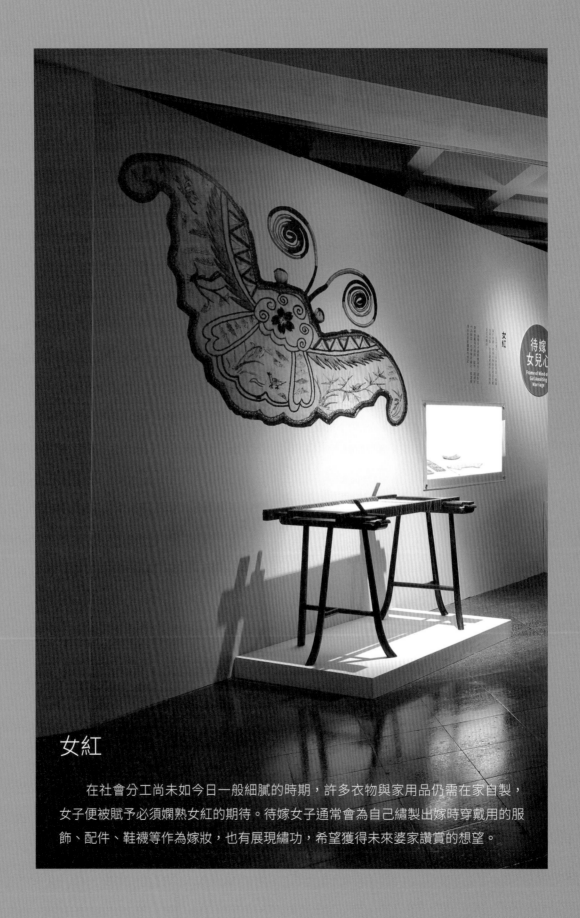

20

女紅

　　在社會分工尚未如今日一般細膩的時期，許多衣物與家用品仍需在家自製，女子便被賦予必須嫻熟女紅的期待。待嫁女子通常會為自己繡製出嫁時穿戴用的服飾、配件、鞋襪等作為嫁妝，也有展現繡功，希望獲得未來婆家讚賞的想望。

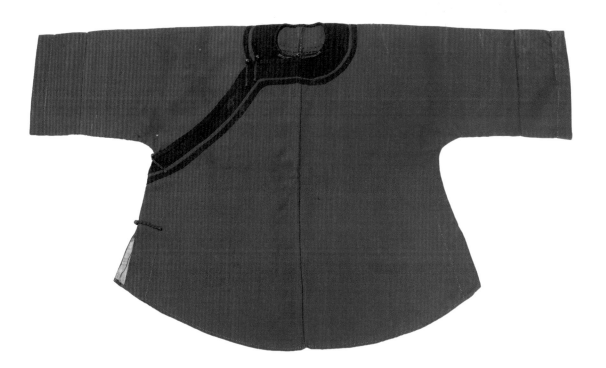

清代客家新娘嫁衣
Qing Dynasty Hakka Bridal Gown

織品
Textile

陳達明 提供
Chen Da-ming

120 x 70 cm

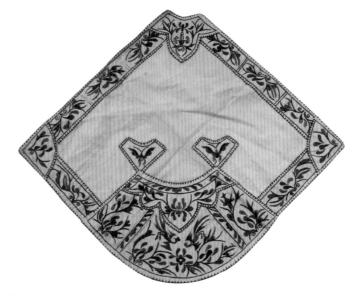

黑底藍紋肚兜
Chinese Traditional Bodice with Black Ground and Blue Pattern

繡品
Embroidery

楊蓮福 提供
Yang Lian-fu

48 x 40 cm

白底藍紋肚兜
Chinese Traditional Bodice with White Ground and Blue Pattern

繡品
Embroidery

楊蓮福 提供
Yang Lian-fu

48 x 40 cm

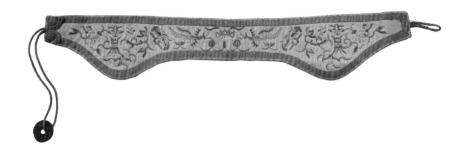

眉勒
Woman's Head Band

繡品
Embroidery

楊蓮福 提供
Yang Lian-fu

58 x 12 cm

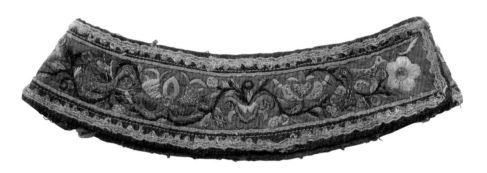

23

領圍
Collar Ornament

繡品
Embroidery

楊蓮福 提供
Yang Lian-fu

22 x 7 cm

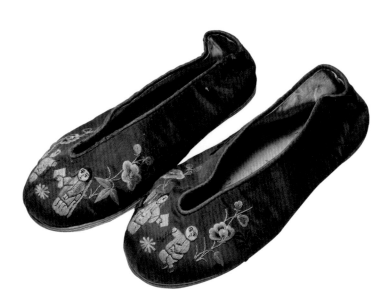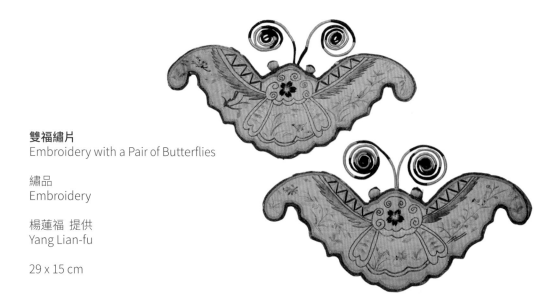

繡花鞋
Embroidered Shoes

繡品
Embroidery

楊蓮福 提供
Yang Lian-fu

7 x 18 cm

24

雙福繡片
Embroidery with a Pair of Butterflies

繡品
Embroidery

楊蓮福 提供
Yang Lian-fu

29 x 15 cm

藍紅底花草圖褡褲
Red Ground Traditional Pouch with Flower and Grass Pattern

繡品
Embroidery

陳達明 提供
Chen Da-ming

11.2 x 21.7 x 0.3 cm

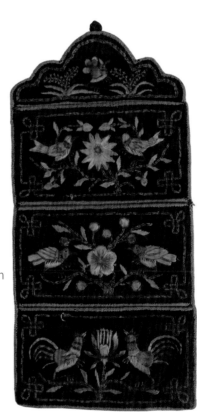

彩繡花鳥圖褡褲
Traditional Pouch with Embroidered Flower and Bird Pattern

繡品
Embroidery

陳達明 提供
Chen Da-ming

12 x 25 x 0.2 cm

26

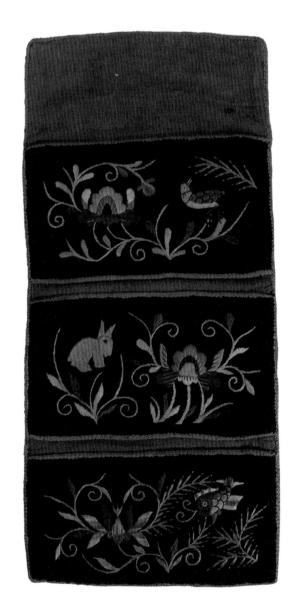

黑紅底花鳥圖裌褳
Black Red Ground Traditional Pouch with
Flower and Bird Pattern

繡品
Embroidery

陳達明 提供
Chen Da-ming

12.4 x 26.5 x 0.3 cm

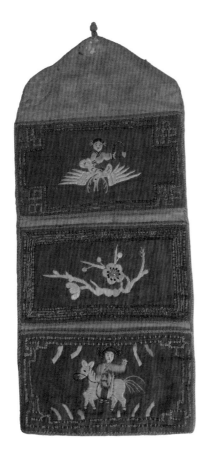

仙鶴送子褡褳
Traditional Pouch With Stork Delivering a Child Pattern

繡品
Embroidery

陳達明 提供
Chen Da-ming

12 x 23 x 0.3 cm

粉紅底雙色花鳥圖褡褳
Pink Ground Traditional Pouch with Double Color Flower and Bird Pattern

繡品
Embroidery

陳達明 提供
Chen Da-ming

11 x 23 x 0.3 cm

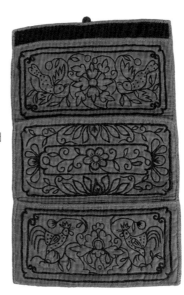

28

彩繡褡褳
Color Embroidered Traditional
Pouch

繡品
Embroidery

陳達明 提供
Chen Da-ming

11 x 23 x 0.3 cm

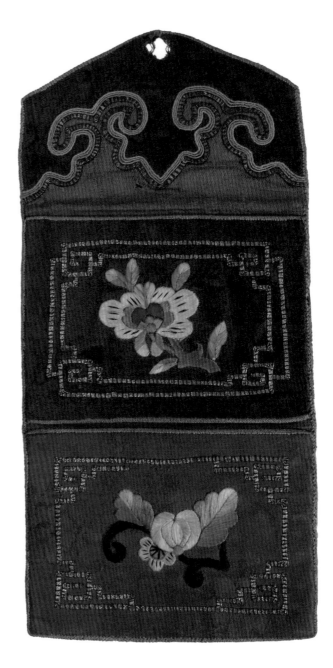

雙色花鳥圖褡褳
Traditional Pouch with Double Color
Flower and Bird Pattern

繡品
Embroidery

陳達明 提供
Chen Da-ming

11.7 x 24 x 0.3 cm

春仔花

　　春仔花在臺灣傳統禮俗中是喜事節慶必備的裝飾工藝品之一，通常做為髮飾使用。在沒有塑膠製品的年代，人們多以手工利用各色絲線和版型細心纏繞出嬌嫩的花朵或活靈活現的龍鳳，不僅造形立體，作工精緻更讓人驚艷，不同的圖像背後更富涵吉祥寓意。

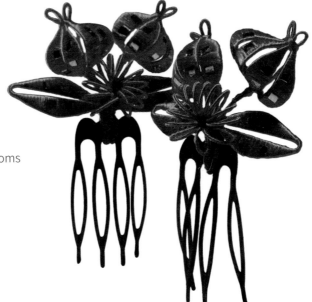

雙石榴花
Double Pomegranate Blossoms

繡線、紙
Embroidery Thread, Paper

施麗梅
Shi Li-mei

5 x 7 x 2 cm
一組二件

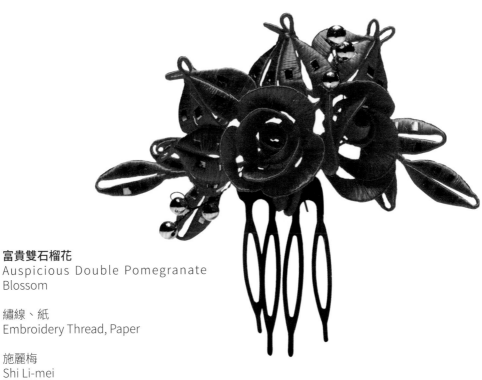

富貴雙石榴花
Auspicious Double Pomegranate
Blossom

繡線、紙
Embroidery Thread, Paper

施麗梅
Shi Li-mei

15 x 8 x 12 cm

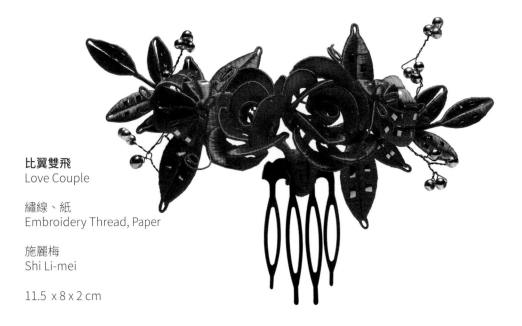

比翼雙飛
Love Couple

繡線、紙
Embroidery Thread, Paper

施麗梅
Shi Li-mei

11.5 x 8 x 2 cm

32

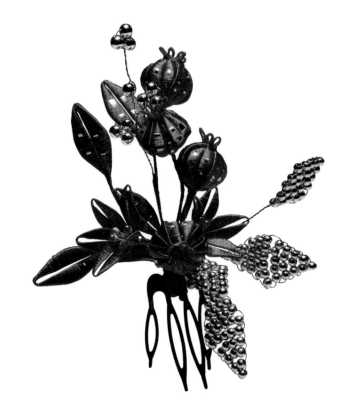

立體石榴花
3D Pomegranate Blossom

繡線、紙
Embroidery Thread, Paper

施麗梅
Shi Li-mei

12 x 10 x 2 cm

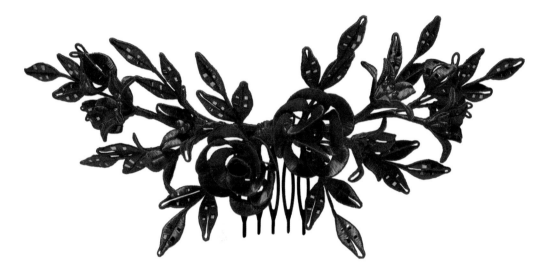

富貴花開雙石榴
Happily Blooming of Pomegranate Blossom

繡線、紙
Embroidery Thread, Paper

施麗梅
Shi Li-mei

20 x 10 x 2 cm

34

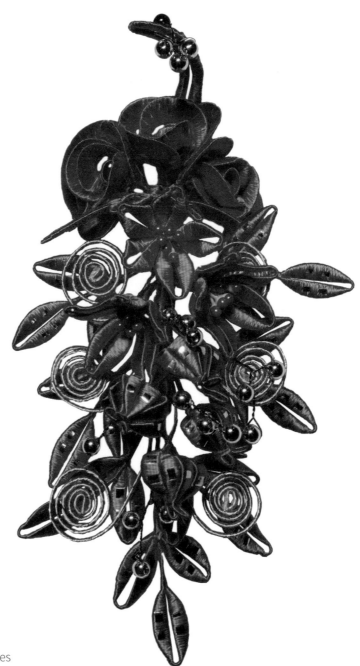

鳳凰于飛
Couple Phoenixes

繡線、紙
Embroidery Thread, Paper

施麗梅
Shi Li-mei

14 x 8 x 2 cm

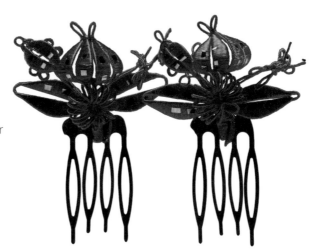

婆婆花
Mother-in-law Hairpin

繡線、紙
Embroidery Thread, Paper

施麗梅
Shi Li-mei

5 x 7 x 2 cm
一組二件

媒人花
Matchmaker Hairpin

繡線、紙
Embroidery Thread, Paper

施麗梅
Shi Li-mei

14 x 8 x 2 cm

35

母親花
Mother Hairpin

繡線、紙
Embroidery Thread, Paper

施麗梅
Shi Li-mei

5 x 8 x 2 cm
一組二件

看花

　　客家族群的「看花」是相當特別的刺繡工藝，多做為嫁妝，展現新嫁娘的繡功。「看花」為一圓形繡片，五片一組，上繡有五彩繽紛、細緻精巧的吉祥圖案，呈現古典之美。客家人將看花置於玻璃或瓷製碗中，放於供桌上用以祭祀神明及祖先。

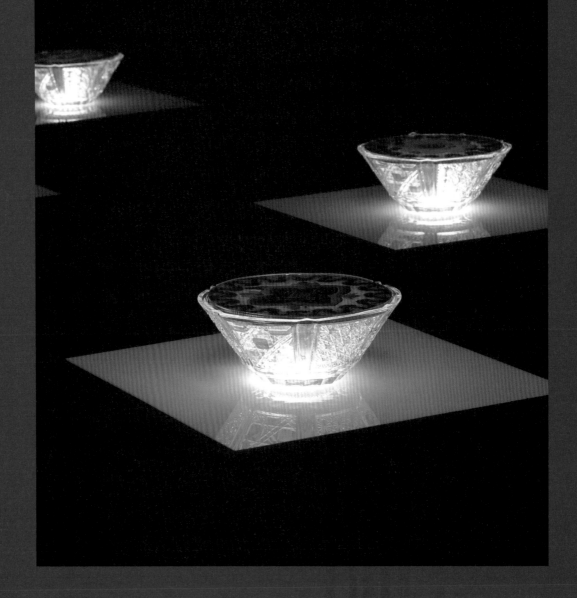

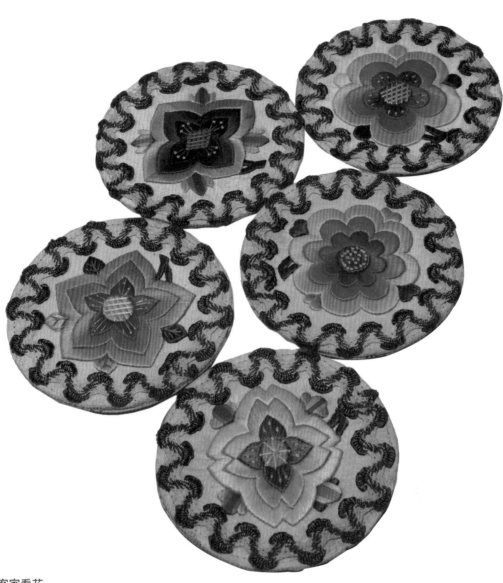

客家看花
Hakka Circular Embroidered Pieces

繡品
Embroidery

陳達明 提供
Chen Da-ming

直徑 9 cm
一組五件

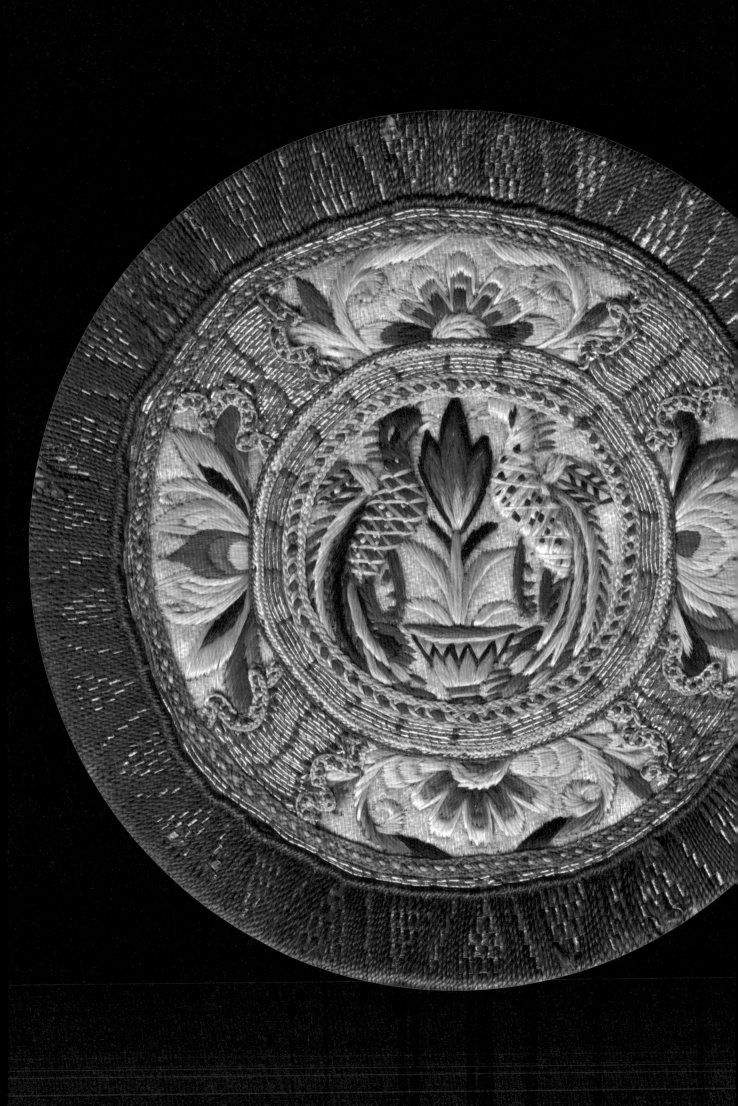

客家看花
Hakka Circular Embroidered Pieces

繡品
Embroidery

陳達明 提供
Chen Da-ming

直徑 9 cm
一組五件

臺灣傳統婚俗的六禮十二禮
The Six and Twelve Wedding Gifts in Taiwan's Traditional Weddings

文 / 李秀娥 Li Xiu-e　　攝影 / 謝宗榮 Hsieh Chung-jung

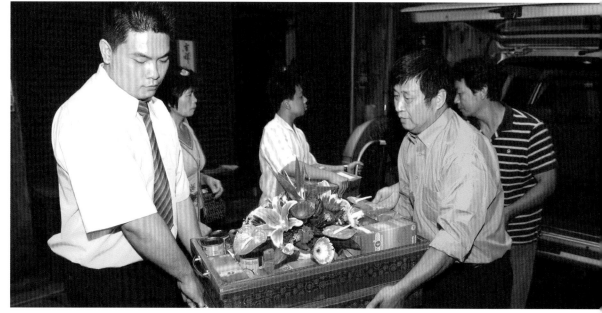

文定禮

　　中國傳統的婚姻禮俗有所謂的「六禮」：即「納采」、「問名」、「納吉」、「納徵」、「請期」和「親迎」，而古代「六禮」約形成於周代，完備於漢代。而清代呂振羽《家禮大成》記載結婚「六禮」已有變更，為「問名」、「訂盟」、「納聘」、「納幣」、「請期」和「親迎」。隨著時代進步，民眾有將複雜隆重的婚禮逐漸簡化的趨勢，僅有極少數的新人才會採取傳統民俗的婚禮。

　　臺灣婚俗的程序，一般有「婚前禮」、「正婚禮」和「婚後禮」之別。「婚前禮」有「議婚」、「問名」、「換庚帖」、「訂盟」、「訂婚」、「送日頭」、「安床」、「結婚謝天公」。而「正婚禮」有「親迎」、「辭祖」、「出轎」（下車）、「拜堂」、「食圓和食酒婚桌」。「婚後禮」有「出廳」、「歸寧」等。若針對「訂盟」、「訂婚」禮俗中的男女雙方所需準備的「六禮」或「十二禮」，或是回禮的部分，則有一些合乎儀節禮俗可以說明與介紹。

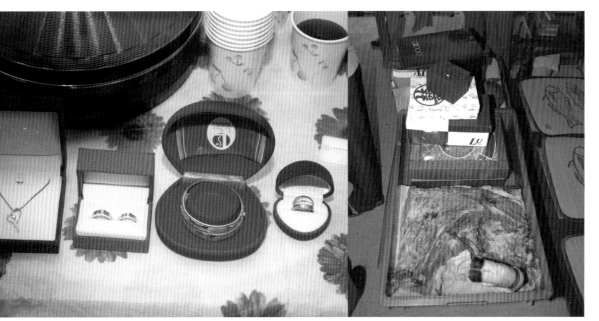

【左方】訂婚金銀飾 【右方】訂婚豬肉與禮品

　　男女雙方有意結成親家，即「六禮」中的「納吉」、「訂盟」（俗稱送定、文定、小聘、大聘），昔日「訂盟」有分大訂（大聘）和小訂（小聘），也就是分兩次贈送聘禮到女方家，後來民眾多簡化婚俗，一併舉行，俗稱「訂婚」。昔日小訂時，多選在偶數的月份，由男方家長或委託媒婆送一對金戒指、小訂聘金、檳榔、冰糖、酥餅等禮物到女方家，待女子掛上戒指，小訂便完成了。而大訂即「完聘」，會較隆重些，聘禮有酥餅、戒指、文針、

耳環、聘金、冬瓜糖、冰糖、米粩、鴛鴦糖股、檳榔、半隻豬或一隻豬腳、鰱魚兩尾、酒、禮炮、壽金等。禮品裝在檻中，由男方親友及媒人送到女方家。訂婚「六禮」或「十二禮」會送檳榔的，屬於臺灣南部地區的婚俗。

　　近代訂婚的聘禮多半是：半豬或豬腳、禮餅、麵線、桂圓、冬瓜糖、柿餅、粿盒、羊、喜酒、紅綢、黑紗綢、金花、金手鐲、戒指（一金一銅）、耳環、衣料、聘金、

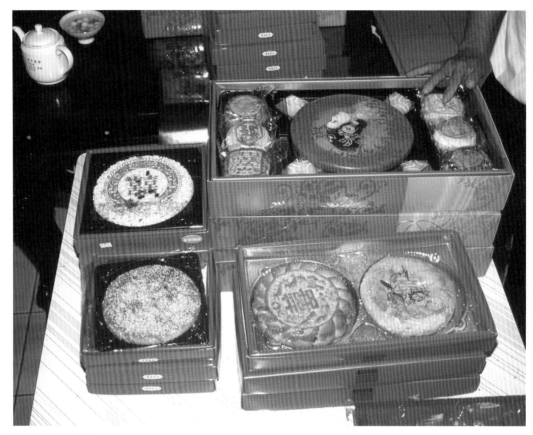

訂婚喜餅和米香餅

大燭、炮、禮香、茗花、蓮蕉花盆、石榴、桂花等。蓮蕉花盆、石榴、桂花取其連留貴子、多子多孫的吉兆。

　　也有人強調備十二件訂婚禮品，即「六色禮」再加六項湊成十二項訂婚禮品，「六色禮」即「六禮」，若為十二項禮品，則稱「十二禮」。「六色禮」則包括（1）大餅（即漢餅）、盒餅（現在多為西式喜餅）；（2）米香餅（強調「吃米香嫁好尪」）；（3）禮香（用無骨透腳香）、禮炮（用大鞭炮和大火炮）、禮燭（成對

的龍鳳禮燭）；（4）四色糖（即冬瓜糖、冰糖、巧克力糖、桔餅等，象徵新人會甜甜蜜蜜）；（5）聘金（含大聘和小聘）；（6）新娘的衣料和首飾（衣料以討喜的紅色為主，金飾包括項鍊、手鐲、戒指、耳環）。另外再加的六項禮品則包括（1）豬（全豬或半豬，或以豬腿代表）；（2）喜花（蓮招花、石榴花）；（3）桂圓（福圓）；（4）閹雞、母鴨；（5）麵線；（6）酒。有些人訂婚時慣用的六色禮則是：（1）聘金首飾；（2）禮香、禮炮、禮燭；（3）四色糖；（4）斗二米、福圓、糖仔路、

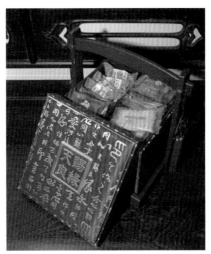

【左方】訂婚大餅
【右方】西式喜餅

伴頭花、洗手雞（即牲禮雞一隻）、酒；
（5）火腿、麵線；（6）好酒（如紹興酒）
二十四瓶。

　　雙方在完成點交聘禮後，未來的新
娘穿禮服出來敬茶，男方親友以紅包壓茶
甌。接著進行戴訂婚戒子的儀式，戒指一
金一銅以紅線繫住，取其「永結同心」之
意。訂婚戴戒指時，女方會交待女兒不要
讓新郎直接戴到底，手指要稍微彎曲一
下，以免將來被新郎壓到底；有些地方則
有新郎要一手交一個紅包給新娘，並在新

娘的手上戴上戒指。若訂婚聘禮中有福圓
（龍眼乾）、閹雞、鴨母和豬腳時，女方
得當作回禮如數送還男方，這是分別象徵
女婿的眼睛（指福圓）和男方的福氣等，
所以女方必須奉還。也有女方的習俗強調
只取兩顆福圓讓新娘吃下，意寓吃下新郎
的眼睛，新郎以後不會亂看別的女人避免
日後變心。

　　戴訂婚戒指儀式後，女方將禮物、禮
餅供在神桌上，婚書則置於祖先牌位前，
以男方送來的無骨透腳香上香敬告女方家

女方回禮的五穀苧棉

44

的神明和祖先此文定的喜訊，待女方宴請雙方親友午宴後，退回部分禮品，特別是豬肉的腿部，意寓女方只吃男方的肉，不啃其骨，並贈送男方相關禮品十二項，如西裝料一套、襯衫一件、帽一頂、皮鞋一雙、皮帶一條、領帶、鋼筆、皮包、手錶、木炭、棉條、蓮蕉及石榴各一棵、狀元糕以及婚書等。

女方回禮的情形有的如下：將珠寶盒（手錶、金飾、退回的聘金）及回贈男方的禮品擺入原本裝有男方所攜來的聘禮空紅木盒內（即「攑」中），再將男方送來的禮香、禮炮、禮燭與禮餅裝在一個空紅木盒，傳統式的回禮則包括肚圍、鉛錢、鉛粉、五穀種子、生炭、燈蕊、棉、袋仔絲、紅糖，以及抽掉兩顆剩餘的福圓等亦裝在紅空木盒內，部分四色糖、豬腳、閹雞與鴨等也一併「回攑」。男方如果有送伴頭花，女方則需回送石榴、桂花的盆栽，以紅紙覆土，上面放著吉數錢幣數枚，以表瓜瓞綿延，多子多孫多福氣。肚圍則有祝福新郎「官運亨通」，「鴻圖大展」之意；鉛錢、鉛粉（「鉛」的閩南語同「緣」）和紅糖表示新娘將來嫁到夫家會得到好人緣，紅糖作為新婚當日夫家煮湯圓給大家結善緣之用；生炭象徵繁衍興旺；而五穀種子、燈蕊、棉絮（生育時擦斷臍之處）、

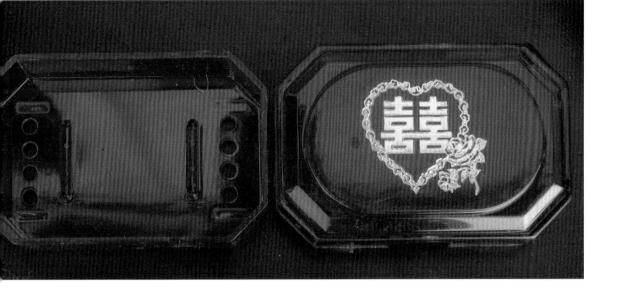

袋仔絲（苧，生育時綁斷臍處之用）等也
有象徵子孫繁衍，瓜瓞綿延之意。

　　現代婚俗多有簡化的趨勢，所以會在
訂婚時，就一起行「送日頭」（請期）的
習俗，同時送上經擇日師看過擇定的「日
課」，所以也會附上「日頭餅」、「覆日
禮」的紅包，好讓女方家另外請擇日師看
一下日課上所擇的各項時間是否恰當。

【參考書目】
李秀娥　著 (2015)《圖解臺灣傳統生命禮儀》。臺中市：晨星出版公司。
陳瑞隆 編著 (1998)《臺灣嫁娶禮俗》。臺南：世峰出版社。
楊志剛　著 (2000)《中國禮儀制度研究》。上海：華東師範大學出版社。

46

文 定 之 喜

Joy of the Engagement

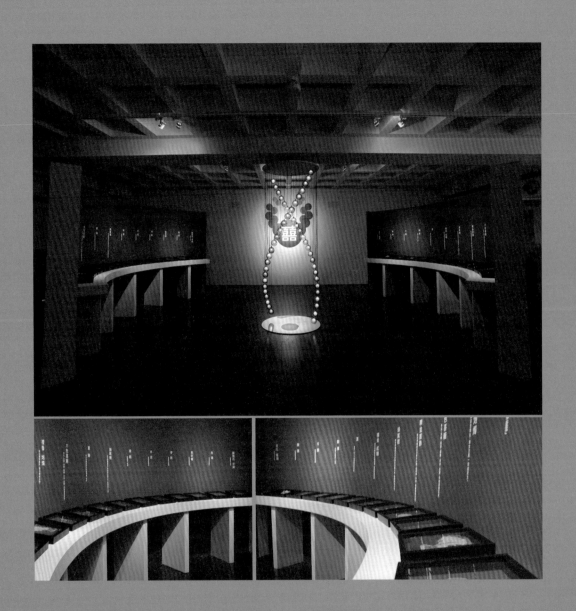

　　傳統古禮中，有納采、問名、納吉、納徵、請期、親迎等程序。現代的訂婚則涵括了納吉（小訂）與納徵（大訂）的部分，意謂男女雙方訂下這門親事。

　　訂婚當天由男方偕同親友攜帶聘禮至女方家訂定婚約，女方則亦須準備回禮。一般訂婚有六禮或十二禮，每樣禮品都有吉祥意涵，例如象徵豐衣足食、婚姻美滿等，蘊涵了親友對新人的祝福與期待。

臺灣傳統婚俗的儀式與禁忌

Cermonies and Taboos in Taiwan's Traditional Weddings

文 / 李秀娥 Li Xiu-e 攝影 / 謝宗榮 Hsieh Chung-jung

在臺灣的傳統婚俗中，會先歷經媒人「提親」，接著「問名」、「換庚帖」，繼而進行「議婚」的階段，若雙方都同意了，就會進行「文定」（訂婚）的儀式。若完成訂婚送六禮十二禮的禮俗，雙方戴上戒指，並敬告雙方神明和祖先後，接著就會按照日課，舉行後續的迎娶儀式。但在迎娶之前的「婚前禮」除了上述之外，尚有「安床」或「結婚謝天公」的儀式。

安床

男方於結婚前擇一吉日，布置新娘房添置新床，稱為「子孫床」，並行「安床典禮」。需備茄芷（鹹草編提袋）、草席、被褥、米、鉎（指生鐵，音 se-a7）、炭、蕉、梨、芋、桔、紅圓、發粿、桶篋、大燈等，在擇定好的時辰內放置床上，在床上或新娘房門口再張貼一張寫著「鳳凰到此」或「麒麟到此」的令符。再請一位屬龍的小男孩在床上翻滾，並誦念「翻過來，生秀才，翻過去，生進士」吉語，之後則備供品祭拜床母。結婚前一晚，再請屬龍的男孩陪新郎睡在新床上，謂之「煖房」或「壓床」，取其象徵避免讓新郎以後守空床，以及可以早生貴子的意義。

【上】麒麟符
【中】安床物品
【下】安床物品

48

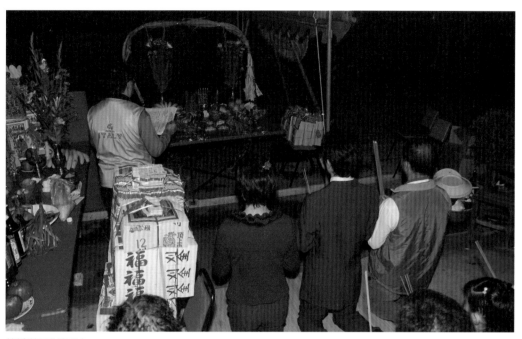

結婚謝天公讀疏文

結婚謝天公

有傳統家長在男孩出生後，會向玉皇
上帝（天公）和三界神明許願：若男孩子
能夠平安順利長大到成年結婚時，必定敬
備豐盛供品來答謝。所以在結婚的前夕或
完聘的前一天，選定吉時延請道士誦經讀
疏文、並備妥豐盛的供品，以及加演嘉禮
戲（傀儡戲）或大戲，正式向天公三界眾
神祝禱，感謝多年來護佑平安，此即俗稱
「結婚謝天公」，也稱「謝神」。女方在
男方謝神當天需備十二色禮品，用檻扛送
道賀，男方只可收前六色，後六色必須退
回，十二色的禮品包括：喜幛、喜燈、禮
香、禮燭、禮炮、戲彩、發盆、禮酒、桃盞、
燻腿、鹿肉、燕窩等，稱為「賀謝神」。

結婚謝天公進錢補運

若收入戲彩，則必須加演大戲以為答謝。

祭拜多在新郎準備結婚的前夕，結婚
當天約凌晨子時舉行，祭拜完後稍事休息
便準備出發前往女方家迎親。接下來就是
進行迎娶的活動與儀式了。

1. 親迎

有些地方，會在結婚前幾天，擇吉日由男方先將完聘的禮品扛送到女方家供女方祭祖用，也有簡省結婚程序而在結婚當天才一起送去女方家的，稱為「完聘娶」。所以完聘時要準備金、香、燭、炮各兩份，豬、羊、雞、魷魚、皮蛋、麵線、罐頭、酒、禮餅、喜糖、冬瓜糖、戒指餅（檳榔和冰糖）等取雙數，以偶數的方形長木盒（槶）裝著送到女方家。

昔日親迎之日，親友湊成偶數，往女方家迎娶新娘。現代迎娶則少用花轎，普遍改成以新娘禮車迎娶。新娘則一早便化好妝，穿上新娘禮服，古時穿代表喜氣的大紅鳳冠霞帔，民國以後受到西方結婚服飾的影響，多以穿著象徵純潔的白色結婚禮服為主。

新娘在迎親隊伍未到前，先與家中姊妹一同「食姊妹桌」，與家中姊妹最後一次聚餐話家常，從此告別姊妹嫁為人婦。當迎親隊伍一到，女方家屬要燃放鞭炮相迎，男方則帶豬腳、雞、魚、轎斗圓給女方家屬以祭拜祖先。迎親隊伍初到時，由女方家屬派遣新娘家的小男孩進紅柑兩個，來請新郎，新郎贈給紅包。新郎還要送來請岳丈大人參加婚宴的十二版帖。之後女方家屬要請新郎，喝雞蛋茶或甜湯圓等。陪同迎親的親友也喝雞蛋茶，取其甜蜜圓滿之意。

2. 辭祖

當男方抵達女方家，將捧花交給房內的新娘後，請新娘出房門要上香拜別神明和祖先，稱為「辭祖」。新娘由好命的婦人或媒人牽引出大廳，與新郎男左女右合站在一起，再由女方的舅父或長輩點燭祝福新人，再點香由一對新人敬告女方的神明和祖先，並叩別女方的父母。

3. 上轎（上車）

一對新人辭祖後，便被引導準備離開女方家，依傳統習俗，女方要準備一支帶頭尾青的竹子，前端吊一塊豬肉，繫在花轎上，用以餵白虎星煞，免得危害新娘，這是源自古代桃花女鬥周公的故事傳說。這時媒人和新郎要持「八卦米篩」放在沒有身孕的新娘頭上，以繪有紅色八卦、「天定良緣」、「添丁發財」等吉祥語句的米篩保護新娘，為新娘遮去在空中四處危害作祟的邪煞，共同扶新娘上花轎或喜車。新娘若有身孕，改以黑傘遮去邪祟，以免八卦威力傷到胎兒。

新娘新郎上喜車後，新娘則從車上擲出一把扇子，扇端下繫一只紅包，給女方家屬派出一人撿拾，有「放性地」之意，表示新娘自出嫁起要放下小姐脾氣了。而女方的父母也以一盆水潑灑在地上，表示「覆水難收」，女兒不會被退婚又返家之意。

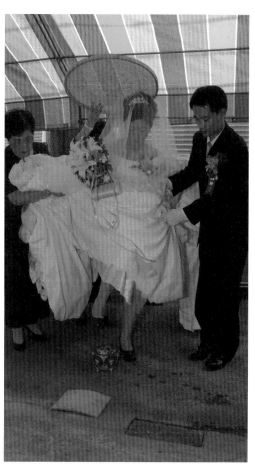

【左】新娘放扇
【右】破瓦過火

4. 出轎（下車）

　　當男方迎親隊伍將新娘迎娶返回後，會先請一男童端兩個橘子來請新娘下喜車，取其吉祥如意之意，新娘則賞以紅包。新娘下轎車時，會被好命的婦人手持八卦米篩或黑傘（用於已懷孕者）為新娘遮頭頂，並導引新娘踩破瓦破穢、過火爐淨身及興旺夫家之意，可謂達到除穢及日後夫家及子孫興旺的吉兆。媒人並灑鉛粉帶新娘入屋，有為新娘帶來好人緣之意。

5. 拜堂

之後新娘新郎行「拜堂」的儀式，敬拜男方的神明和列祖列宗，以及叩拜男方的父母。迎親後的上午在男方家會祭拜神明與祖先，慎重些的也會讓新人去拜祖祠。

6. 食圓和吃酒婚桌

傳統習俗新人交拜完進入洞房後，新床上會放著竹篩，桌案上則放著一面銅鏡以壓邪。新郎以扇子揭去新娘的頭蓋，雙雙坐於舖著新郎長褲的椅子上，俗稱「坐郎褲」，意味金玉滿庫以及早日得男。再由一位好命的婦人象徵性的餵新郎和新娘食紅棗湯圓，有象徵圓滿甜蜜和早生貴子的意思，稱為「食圓」。

當天晚上則有宴客的喜宴，有些調皮搗蛋的人會在喜宴場合中，使出各種點子來取鬧這一對新人，讓他們留下難忘的記憶，取代傳統的「鬧洞房」。散席後，在男家大廳內會聚集親友，由新娘一一奉茶，親友則以紅包回贈答禮，稱為「壓茶甌」或「吃茶」。

「婚後禮」有出廳拜見翁姑及歸寧，歸寧時女方要攜回一對歸寧的雌雄帶路雞，有期望子孫繁衍，家族人丁旺盛之意，現代多以帶路雞禮籃取代真的雞，多在結婚時一起附上。

至於臺灣傳統婚俗上民間則流傳一些禁忌：

1. 結婚月份的禁忌：結婚陰曆月份上，有些傳統的禁忌俗諺，如：「五月妻會相誤，六月半年妻，七月鬼仔妻，九月狗頭重，[會勿] 煞某，也煞尪。」意思是說，農曆五月所娶之妻，「五月」台語接近「誤會」，表示夫妻之間容易產生誤會，或會互相耽誤，使得中年喪偶。六月娶妻者，因剛好為半年，怕成為半年妻而已，非吉兆。七月娶妻者，因七月為鬼月，也是普度好兄弟的時間，怕會娶到鬼妻，也非吉兆。九月娶妻者，因九月有九月「霜」，音同「喪」，也有忌諱九喪煞，有喪偶之兆。此外，也有「九月煞頭重，無死某，就死尪」的俗諺，也是說農曆九月為蕭殺的氣候，煞氣很重，不利娶妻結婚。

2. 迎親時，忌諱給生肖屬虎者、孕婦及小孩、寡婦或是帶喪者等觀看，因為有凶猛的虎煞在，怕傷及無辜，而寡婦和重喪者則忌諱喪事的不潔淨，以免沖犯帶來不祥。

3. 新娘迎親路上若遇另一椿迎親隊伍迎面而來，因新娘神很大，怕有「喜沖喜」的狀況，所以會由媒人互換新娘的「頭花」來化解。若路上逢到「凶沖喜」，即見到迎棺木的送葬隊伍而不可避免時，則會當作是見「棺材」（諧音「官財」），取「見官發財」之意來化解。

4. 新娘入門時忌諱踏到夫家的門檻（戶碇）上，怕得罪戶碇神，或是將來踩到夫家頭上來，容易人事不和諧。

5. 新娘將娶入門時，夫家的公公、婆婆也要暫時避開一下，因為公公婆婆古稱「翁姑」，所以也有怕新娘一進門就見「姑」（孤），將來會「孤獨」的不好兆頭。

6. 新娘房忌諱給姑婆、姑母、小姑入房，怕有「姑鬥」之諧音「孤獨」之不好兆頭。

53

大 喜 之 日

The Day of the Wedding

55

桃花女鬥周公

　　傳統禮俗在結婚當天有許多趨吉避凶的習俗及儀式，以祝福新人婚姻圓滿。而其中「桃花女鬥周公」的傳說更流傳至今。

　　傳說中桃花女多次助人破解周公的卜卦，周公因而用計欲將桃花女娶進門，事實上卻在迎娶當天安排了許多凶術來報復她。桃花女算出周公的詭計，也見招拆招，用各種方法避開沖煞。而這些化解之道流傳至後代，也成為新娘出嫁當天趨吉避凶的習俗，其所衍生出的婚俗工藝用品在創作、形制、質感、色彩與意涵上的表現及影響持續至今。

米篩遮頂、頭戴鳳冠、蓋紅巾、腳踏紅毯

　　桃花女算出當天出門的時辰沖犯到日神和金神七煞，她頭戴鳳冠，並讓人準備米篩蓋在頭上，以米篩如千隻眼睛的網孔和鳳冠上閃亮的寶石裝飾來驅邪避煞。另外，她又用紅巾蓋在鳳冠上，避開太歲的沖煞，並腳踏紅毯，化解黑道日的煞氣。這也是為什麼後來的新娘需要頭戴鳳冠，蓋紅巾，並以米篩遮天，踏紅毯的緣故。

56

竹竿掛豬肉

　　桃花女在竹竿上懸掛一塊豬肉，引開白虎星，免去被白虎咬死的災禍，這是後來新娘車上綁有竹竿並懸吊豬肉的由來。

放鞭炮

　　出嫁當天正好是喪門弔
客當值，桃花女請人在門口
放鞭炮，化解煞氣。後人即
在迎娶隊伍出發及抵達時皆
燃放鞭炮，以達到告知和歡
迎之意。

踏瓦片、跨火爐

　　入門時，周公安排煞星
在門口處等候，桃花女請人
準備火爐及瓦片，以跨過火
爐及踩碎瓦片來破解。此為
現在新娘入夫家前，需在門
口跨過火爐、踩破瓦片的緣
由。

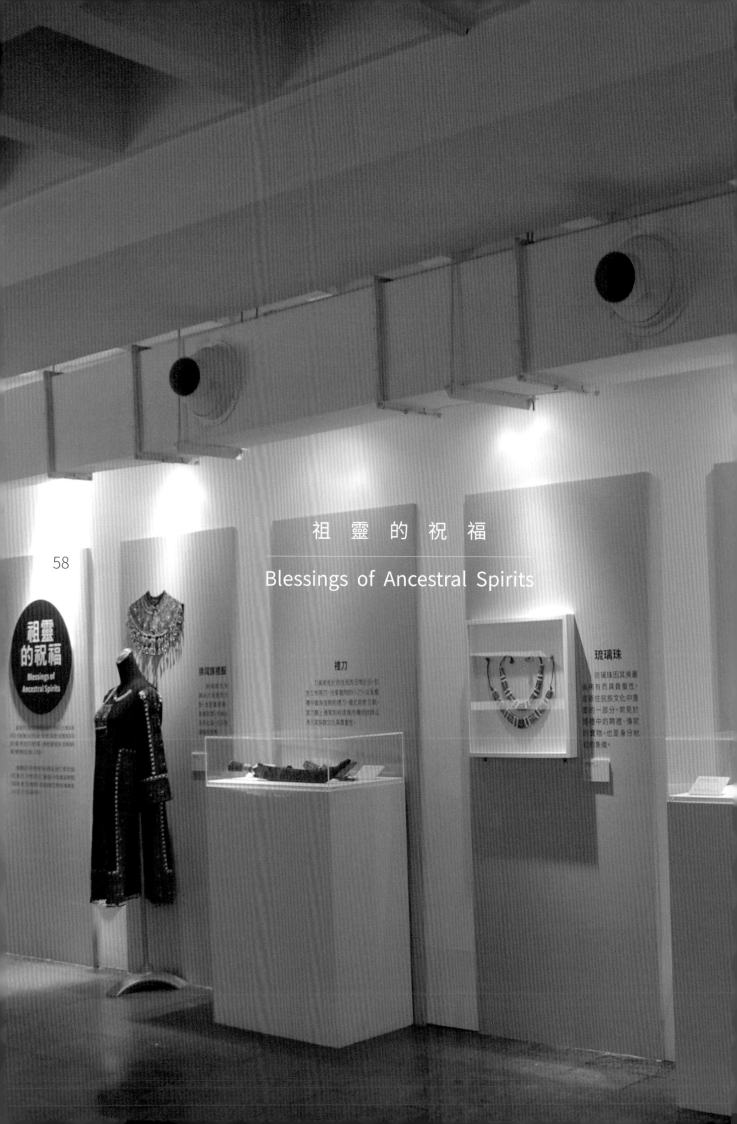

祖 靈 的 祝 福
Blessings of Ancestral Spirits

　　臺灣原住民族的婚禮因族群、地域及社會組織不同，而有著多元的面貌。族裡的婚禮
多是整個部落的大事，男女老少會穿戴上傳統服飾前來，並舉辦熱鬧的婚禮儀式為新人祝
賀。

59

　　婚禮儀式中所使用的各項用品反映了原住民族的社會文化、宗教信仰及工藝成就，例
如做為聘禮的琉璃珠、禮刀及陶壺等，又或是訂情物的情人袋 (檳榔袋)，各有其象徵意義
與特色。

排灣族禮服
Ceremonial Costume

複合媒材
Mixed Media

私人提供
Private Provision

47 x 156 cm

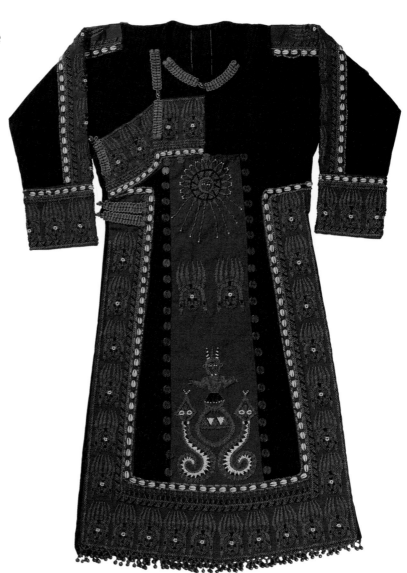

　　臺灣原住民族的婚禮因族群、地域及社會組織不同，而有著多元的面貌。族裡的婚禮多是整個部落的大事，男女老少會穿戴上傳統服飾前來，並舉辦熱鬧的婚禮儀式為新人祝賀。

　　婚禮儀式中所使用的各項用品反映了原住民族的社會文化、宗教信仰及工藝成就，例如做為聘禮的琉璃珠、禮刀及陶壺等，又或是訂情物的情人袋（檳榔袋），各有其象徵意義與特色。

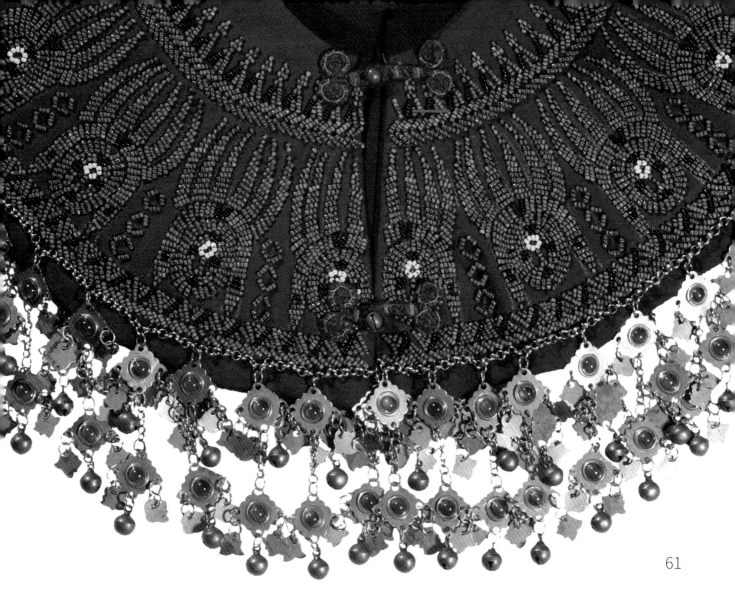

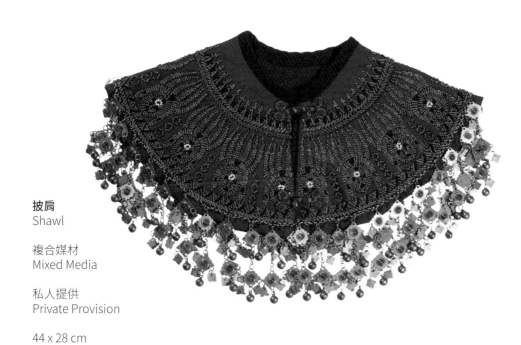

披肩
Shawl

複合媒材
Mixed Media

私人提供
Private Provision

44 x 28 cm

披肩
Shawl

複合媒材
Mixed Media

私人提供
Private Provision

44 x 28 cm

　　琉璃珠因其美麗與稀有而具貴重性，是原住民族文化中重要的一部分，常見於婚禮中的聘禮、傳家的寶物，也是身分地位的象徵。

生命之刃
The Blade of Life

紫心木 、高碳鋼
Purpleheart, High Carbon Steel

布拉鹿樣
Puljaljuyan

73 x 10 cm

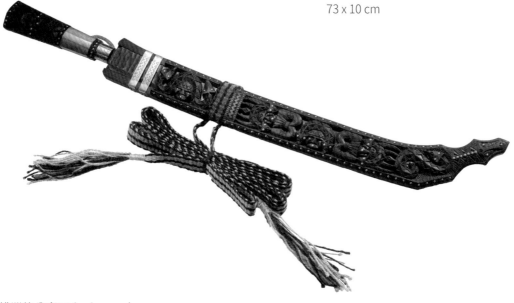

63

排灣族分享刀 (pakarusa)
Paiwan Sharing Knife

SK5 高碳鋼、臺灣肖楠
SK5 Steel, Taiwan Incense Cedar

布拉鹿樣
Puljaljuyan

29 x 8 cm

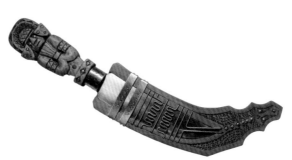

　　刀具常見於原住民的日常生活，包含工作用刀、分享獵物的小刀，以及婚禮中做為信物的禮刀。作為儀式用的刀具，其刀鞘上通常刻有該族的傳統紋飾以表示其貴重性。

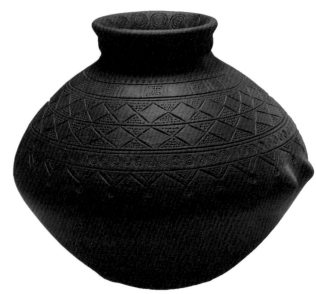

排灣族陶壺（母壺）
Paiwan Earthen Jar (Female)

陶
Pottery

原感物件創意文化有限公司 提供
Indigenous Objects Creative Culture
Co., Ltd.

直徑 15 cm

64

排灣族陶壺（公壺）
Paiwan Earthen Jar (Male)

陶
Pottery

原感物件創意文化有限公司 提供
Indigenous Objects Creative Culture
Co., Ltd.

直徑 15 cm

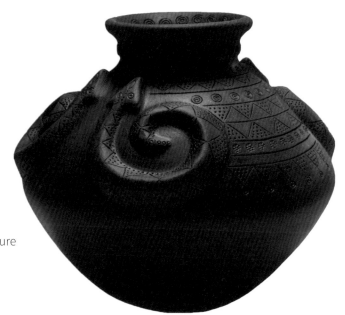

　　陶壺在魯凱族與排灣族的神話中是生命的起源，一般為頭目所珍藏，也是婚禮中的重要聘禮。

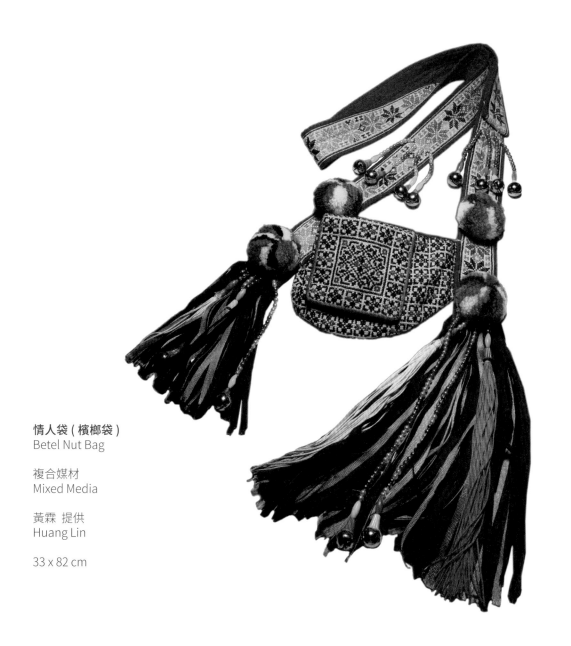

情人袋 (檳榔袋)
Betel Nut Bag

複合媒材
Mixed Media

黃霖 提供
Huang Lin

33 x 82 cm

　　阿美族的情人袋 (檳榔袋) 是日常生活常用的背袋，原為母親送給子女或女子送給情人的定情物，可放置檳榔、菸草、菸斗等小物，亦在豐年祭等重要活動時配戴。

變
Change

變動的美好
The Happiness of Change

在時間縱軸與異文化橫軸的交會之下，婚禮的形式及周邊相關事物也不斷在產生變化，與之相生的婚禮工藝，也有不同的樣貌衍生，就像聘禮與嫁妝常伴隨時代進步及社會需要而產生改變，在不同時代與政權交替的年代裡，我們也能發現婚服參雜著新舊、東西的設計元素，新娘嫁衣更是隨著時代流行和社會風氣開放而呈現解放的面貌。在不斷變動的年代中，唯一不變的是婚禮的本質─兩人的姻緣結合。

在此單元中，我們將藉由嫁妝、服飾、攝影紀錄等婚禮中的物質轉變，帶領觀眾一同走過那些新舊交雜，東西合璧下豐富多元的年代，直視這些展件背後共同的元素：變動中的美好。

The intersection of the vertical axis of time with the horizontal axis of foreign cultures continuously resulted in changes to the form of the wedding ceremony and related matters. The wedding crafts to which wedding ceremonies gave rise also developed different forms . The betrothal gift and wedding dowry, for example, often experienced transformations in step with the advancements of time and the needs of society. During various periods, including times when political power shifted, we also discover the mixture of new and old as well as eastern and western in elements of design for marriage costumes. The bride's wedding dress, furthermore, might reflect a sense of liberation in accordance with a period's trends and social atmosphere. In times of incessant change, the only constant is the essence of the wedding ceremony: two people being tied together through marriage.

In this section, through the evolution of material objects, including the wedding dowry, costume, and photographic records, visitors will be guided through the mixture of old and new and the combination of east and west responsible for the diverse elements of the period, to look straight at the unifying element behind these artifacts : the beauty found in change.

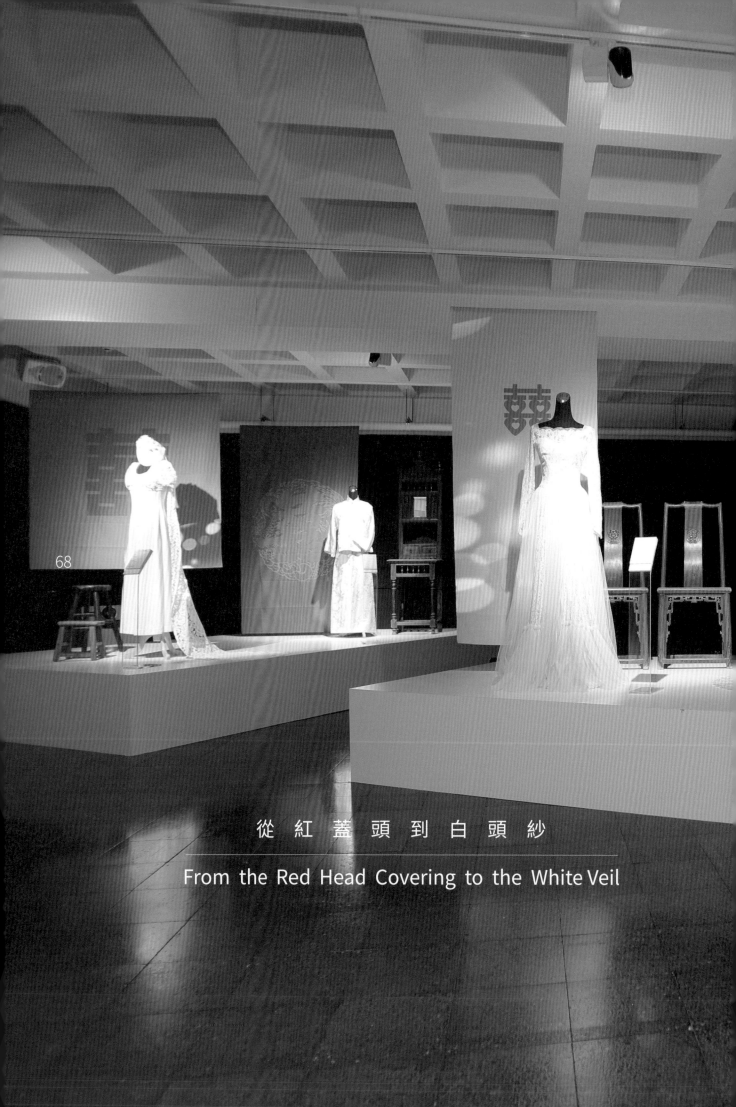

從 紅 蓋 頭 到 白 頭 紗

From the Red Head Covering to the White Veil

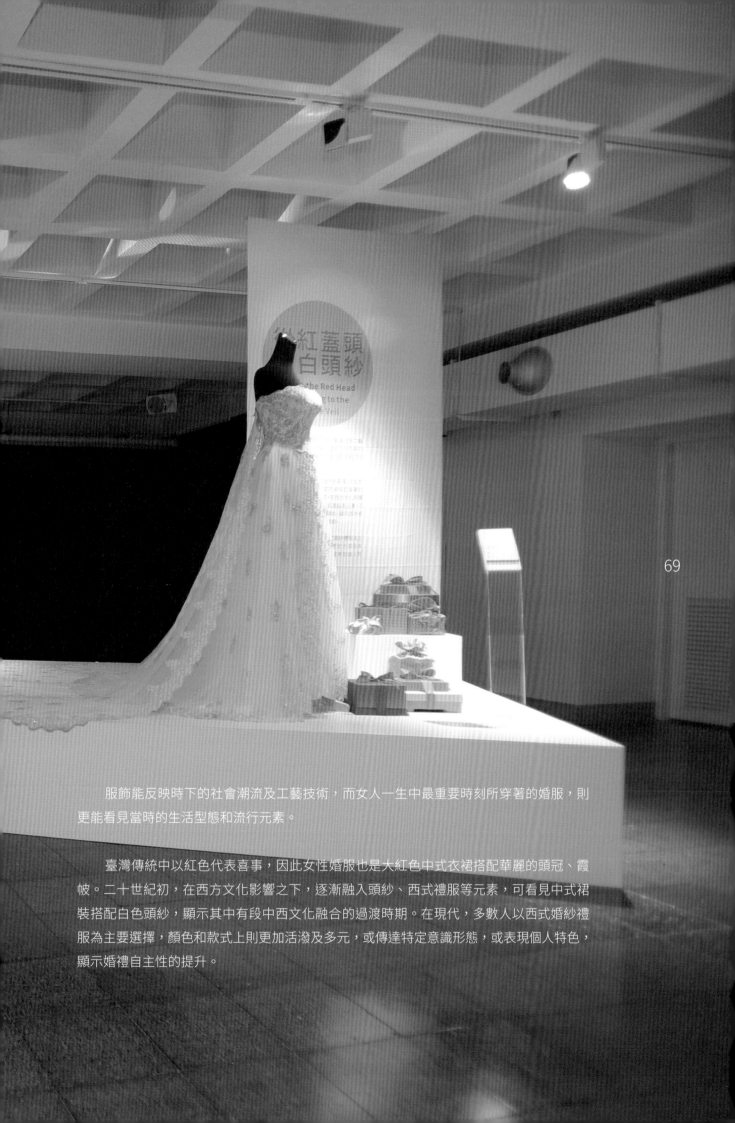

從紅蓋頭
白頭紗
the Red Head
g to the
e Veil

　　服飾能反映時下的社會潮流及工藝技術，而女人一生中最重要時刻所穿著的婚服，則更能看見當時的生活型態和流行元素。

　　臺灣傳統中以紅色代表喜事，因此女性婚服也是大紅色中式衣裙搭配華麗的頭冠、霞帔。二十世紀初，在西方文化影響之下，逐漸融入頭紗、西式禮服等元素，可看見中式裙裝搭配白色頭紗，顯示其中有段中西文化融合的過渡時期。在現代，多數人以西式婚紗禮服為主要選擇，顏色和款式上則更加活潑及多元，或傳達特定意識形態，或表現個人特色，顯示婚禮自主性的提升。

70

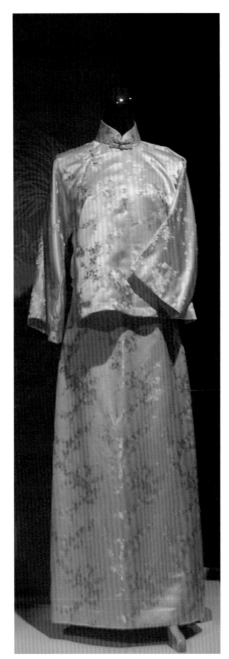

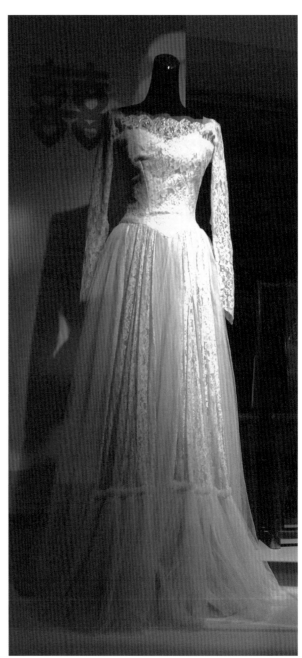

1920 年代中式禮服
Chinese Style Wedding Dress from the Twenties

織品
Textiles

仿製品
Skeuomorph

1950 年代禮服
Wedding Dress from the Fifties

織品
Textiles

簡玉婷 提供
Chien Yu-ting

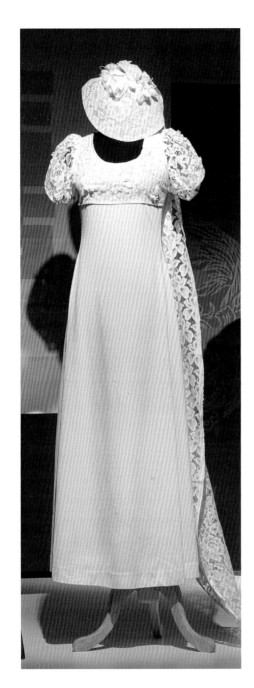

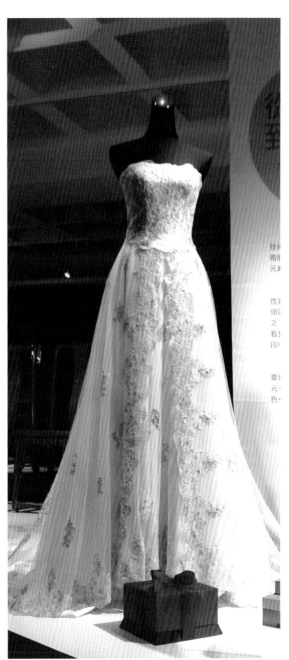

1970 年代手工製作禮服
Hand Made Wedding Dress from the Seventies

織品
Textiles

莊世琦 提供
Zhuang Shi-qi

現代白紗禮服
Modern White Wedding Dress

織品
Textiles

C.H wedding 提供

喜餅傳情 情定終生的大餅

Wedding Cakes The Cakes that Determine a Lifetime Love

文 / 張尊禎 Zhang Zun-zhen 圖片提供 / 張尊禎 Zhang Zun-zhen

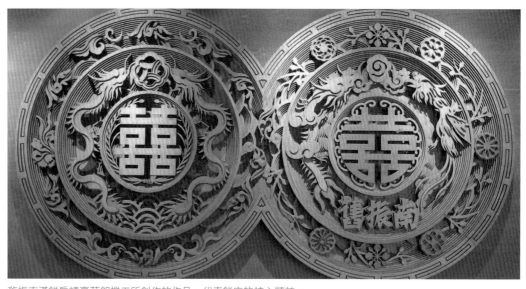

舊振南漢餅房請豪華朗機工所創作的作品，代表餅店的核心精神。

早期臺灣閩南社會將婚禮分為議婚、訂盟（小聘）、完聘（大聘）、送日頭、迎娶五個階段。不論是訂盟掛手指，還是完聘「過定」，抑或是看好迎娶日子送「日子單」，整個傳統婚禮過程，男方前前後後至少要送三次禮餅，可以說除了聘金之外，餅是最重要的禮品了。如今儀式已將訂盟、完聘兩者合併，統稱為「訂婚」，送餅次數也簡化成一次的「訂婚餅」。

依照禮俗，女方在收到男方送來的喜餅之後，便要分送親朋好友，不僅讓大家沾沾喜氣，也傳達好事已近的喜訊，但其中有一禁忌，就是新娘子不能吃自己的喜餅，據說會把喜氣吃掉。至於喜餅要怎麼送？可是大有學問，裡頭可包含著許多關

於「禮數」的人情事故。以北部禮來說，如果是至親好友，除了「盒仔餅」多半還加上一個「禮餅」；如果只有普通交情或厝邊鄰居，則只送個「禮餅」分沾喜氣，這也意味著收到餅的人不需要包紅包添妝。

不過，這並不代表各地禮俗皆同，究竟如何送才不會失禮，則完全取決於交情與當事人的考量。

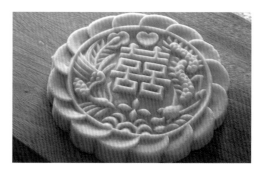

訂婚大餅常見龍鳳中間拱一「囍」字，意寓「龍鳳呈祥」。

代表心心相印的對餅禮盒。

嫁好與壞
論斤兩就知道

臺灣傳統漢式喜餅的形式,依照時代的演進,可分為「大餅」、「對餅」與「盒仔餅」三種。

「大餅」盛行於 1960 年代以前的農業社會,沒有華麗的禮盒包裝,一個個餅裝在紙袋中,每個約一斤,論斤計重。由於當時家庭組成份子眾多,加上臺灣人愛面子的個性,因此餅越做越大,尤其是臺南的婚俗,更見十斤以上的大餅,顯見對於嫁女兒的重視。因此我們常聽人家問:「恁家嫁查某囝,食幾斤餅?」指的就是訂婚大餅的重量,目的也是想藉此探問男方的家境是否富裕,以作為女方嫁得好不好的判斷。

「對餅」顧名思義就是以兩個禮餅為一組,喻有「永結同心」之意,中南部多

盛行此一形式。此乃因應 1960 年至 1980 年代,社會型態由農業轉為工業,人口結構逐漸演變為小家庭,使得單一口味的大圓餅改為兩個一組的「對餅」,甚或是六種口味的「盒仔餅」。早期「盒仔餅」的口味變化不多,多為一盒三款六個,有錢一點的才做六款,現今已無此門檻限制,完全依照客人喜好搭配,不過大致離不開棗泥核桃、滷肉豆沙、蓮蓉、烏豆沙蛋黃、鳳梨酥、冬瓜肉、咖哩等口味。

遲至 1980 年之後西式餅乾的引入,才有今日中西合併的訂婚禮盒出現,讓喜餅的組合更加多元,中式、西式、日式、中西、中西日三合一等各式任君選擇,內容物除了中式漢餅外,也結合西式點心、和果子、羊羹、果凍、糖果、茶包等,可說品項琳瑯滿目、選擇眾多。

73

南部六種口味的盒仔餅，每一個長方形餅約半斤重。

北圓、南方的盒仔餅差異

不過，走訪一趟南北部餅店可以發現，有些地區流行使用盒仔餅？有些地區卻偏愛對餅？且同樣是盒仔餅，裡頭所裝載的中式喜餅，南部與北部又有方形與圓形的差異？在盒裝重量上，也出現北輕南重的差別。

根據田野調查資料顯示，中部以北的盒仔餅都是以六個小圓形餅為主，如新北淡水的三協成、臺中豐原老雪花齋、彰化鹿港玉珍齋等；而南部的老店，如臺南萬川號、舊永瑞珍以及高雄舊振南、鳳山吳記餅店等，則流行長方形的六色餅。但也有部分地區為迎合南北客層的需求，兩種形式皆有，如雲林北港地區的餅店。之所以會形成北圓、南方的形體差異，其原因與家庭結構的改變大有關係。

傳統喜餅在重量的計算上，以斤為單位。以一盒餅實重三斤的禮盒來說，每塊方形餅的重量約為半斤（八兩）。

臺南以中式訂婚餅聞名的舊永瑞珍老店表示：「早期以五斤為主，訂個一千斤算很基本；現在則以訂製四斤最多，訂量有五、六百斤就很多了。」至於中北部則不以斤論，而是以盒為單位，同樣是一盒總重量約為三斤重（連盒重）的盒仔餅，每個圓形餅最多為六兩，再加上一些糖果、餅乾點綴。由上可知，南部盒仔餅的喜餅較北部體積大、重量足，顯見南部人對於喜餅的重視；而北部家庭人口少，一盒三斤以上的喜餅常無法消化，因此在不影響盒裝大小、看起來仍然體面的前提下，體積較小的圓形餅便應運而生。

至於喜餅樣式會選擇盒仔餅或是對餅？則與一地消費能力的高低有關。例如臺南很少使用對餅，但雲林、屏東一帶則以做對餅居多，主要原因是盒仔餅的單價較高；如是經濟較富裕的家庭，大多會採用質好且量重的盒仔餅。

74

臺南獨有的八菱花形的訂婚涼糕。

內陸、沿海有厚薄之分

　　雖然喜餅的演變大致可分為三種類型，但即使同一時期，臺灣喜餅各地形式也略有不同，呈現出厚薄、大小與作法的差異，且稱謂不一。

　　例如臺南人重禮數，認為斤數越重越體面，因此早期喜餅往往重達五斤以上；並且有餅必有糕，一盒大餅加上一盒斤兩相近的糕點才算是一套完整的喜餅，為此而有特殊的「八菱花形訂婚糕仔」出現。

　　至於在名稱上，淡水三協成餅店老闆強調，北部多將圓形餅俗稱為「禮餅」，而非以尺寸取勝的「大餅」稱呼，此可能與北部少做到尺寸較大的餅有關。而臺中豐原地區早期禮餅稱為「斗底餅」，是一種如米斗底大小、與椅頭仔同大的餅，約一、二斤，吃起來口感像饅頭具有淡淡的香甜；雲林北港則稱此為「發酵餅」。

　　二者名稱雖不同，但原料、作法皆同，製作方式都是以麵粉加糖、水揉成麵團，發酵後製成塊狀烘焙而成，餅皮呈淡褐色，放幾個月都不會壞。

　　位於海口地區的臺中大甲、清水，甚至彰化鹿港一帶，皆流行「酥餅」，鹿港人又稱之為「風吹餅」，乃是形容餅薄且酥、風一吹即破的模樣，直徑約 30 公分，像一把大扇子。

　　同樣是中部地區，喜餅形式卻有厚薄之分，根據餅店耆老指出：「那是因為斗底餅厚、有份量，價格也較高；相對地酥餅蓬鬆、薄薄的，有量但不實在，價格也便宜。」因此，可以推論海口城市的討海人生活較清苦，而形成內陸與海口之間喜餅的差異。

75

喜餅傳情，告訴大家「我們結婚了」。

分送炸棗
不一樣的澎湖婚俗

臺灣雖小，但喜餅的樣式除了有南北、內陸與沿海的差異外，離島的澎湖，也有與本島不一樣的婚俗，值得一探。

有別於一般詢問女子何時結婚，會問「何時請吃餅」？澎湖人則會問年輕男子「何時請吃炸棗」？炸棗即尺寸較大的芝麻球，小的直徑約5公分，大的約10公分，男方在迎娶當天會趕製分送給親朋鄰居沾喜。

除了分送炸棗的習俗，澎湖人稱喜餅還有個特別的名稱—糕仔頭，據盛興餅店老闆說明，以前圓形喜餅一次四塊，分別用紅、黃、綠、藍色紙包起來放在袋子裡，最上面的就是白色糕仔，印有雙喜紅色圖案，所以澎湖人俗稱禮餅為「糕仔頭」。

1960年後，澎湖慢慢與臺灣同步，才開始有長方形的漢式喜餅出現，口味大致與本島相似，但其中菜燕（日文直譯為寒天），是一種富含豐富膠質的海藻類植物，經常被用於製作成果凍，會加在喜餅裡則在臺灣少見。

雖然，早期澎湖婚俗有多處與臺灣本島迥異，但現今因網路資訊、宅配的便利性，許多年輕人的結婚喜餅多向臺灣餅店訂購，因此不僅萎縮了澎湖傳統餅食的市場，也縮小了與臺灣本島的差異性。

【上方】傳統禮盒多以龍鳳為設計圖案。
【下方】現代造形簡潔大方的訂婚喜餅禮盒。

訂婚禮盒 講究體面氣派

在整個婚姻過程裡，喜餅占有舉足輕重的地位。早期社會常以喜餅的多寡視為男方門第高低的象徵，一個村子訂上千份的喜餅時有耳聞，因此喜餅的數量與消費習慣實與一地經濟景氣好壞相關，也才有厚薄與形式上的差異。不過，大體上來說，這些差異性已隨著城鄉差距的縮小而漸淡了。

如今隨著時代的演進，訂婚「大餅」的時代已經過去了，新人們重視的不再是數量與大小，而是體面、氣派與否，因此一份兼具視覺與味覺的喜餅，才能引起新人的共鳴。現代餅店為了爭取訂婚喜餅的市場，無不推陳出新、挖空心思，尤其禮盒隨著包裝材料的進步，從簡單的紙盒進步到馬口鐵盒、塑膠盒，乃至近年流行的錦面緞布等，設計手法豐富多元，除了具備基本的包裝功能，還做成抽取式首飾盒及精裝書盒的特殊外型，巧妙結合展示與收納作用，呈現另一種美感與實用功能，讓送禮與收禮的人都能兩心歡喜，提升送禮的藝術，傳遞「我們結婚了」的甜蜜、幸福、快樂元素，也讓我們看到了喜餅的多樣與豐富性。

78

婚俗小百科
糕餅祖師爺與喜餅由來

糕餅業供奉的神諸多，有雷祖聞仲、關公、趙公明、馬王、火神、燧人氏、神農、灶司、諸葛亮等。臺灣則因諸葛亮發明了饅頭，而推及糕點，奉諸葛亮為祖師爺。

關於其故事傳說有二。一是諸葛亮七擒孟獲班師回朝，卻因水鬼陰魂作祟無法渡過瀘水，於是以麵粉包入牛、羊肉餡，做成四十九個「頭顱」當成供品，取名「蠻頭」，後習稱為「饅頭」。另一故事為孫權採納周瑜的美人計，宣稱有意把妹妹許配給劉備，要他到江東相親，藉以趁機剷除。諸葛亮知道孫權的詭計，為使他不能反悔，遂過江後收購餅店的糕餅分送東吳軍民，並將結婚消息散布，迫使孫權不得不假戲真做。後來各地仿效，而形成訂婚時送喜餅告知親友的習俗。

這兩則傳說，顯示諸葛亮對糕餅的貢獻，尤其是喜餅分送的習俗，更是造福了糕餅業者的生意，因此臺灣糕餅業者將諸葛亮奉為祖師，1996 年更訂定農曆 7 月 23 日諸葛亮誕辰為「臺灣糕餅節」，藉以凝聚臺灣糕餅業的團結。

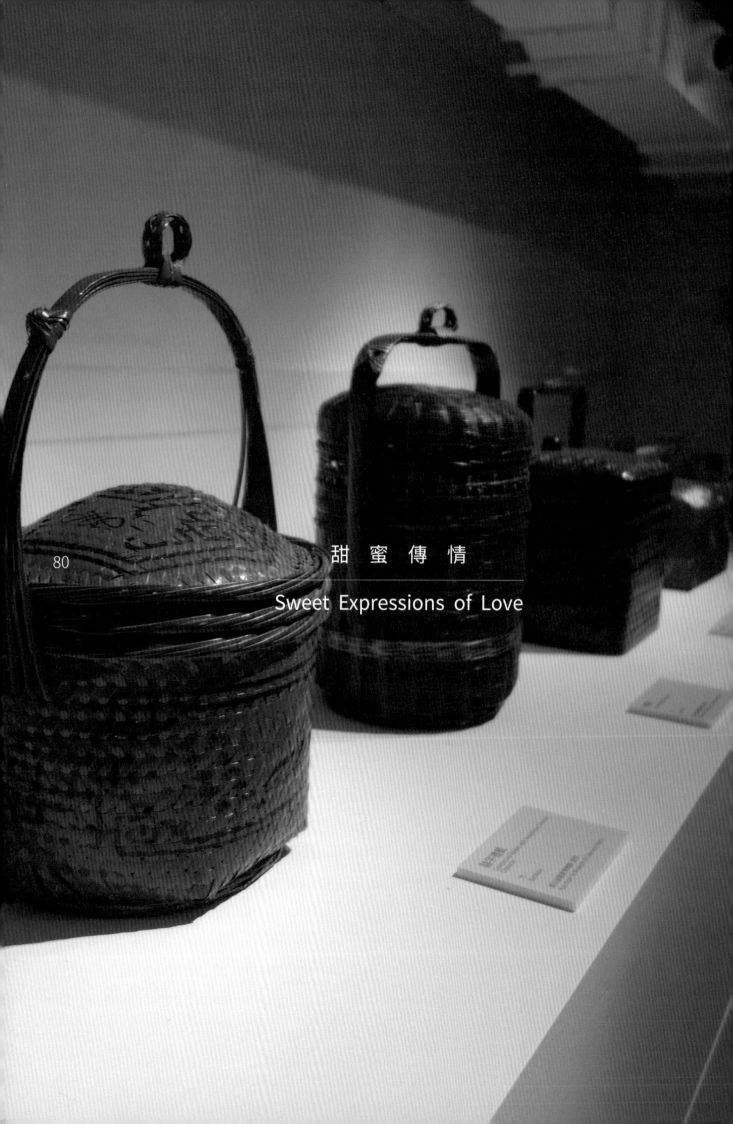

甜 蜜 傳 情

Sweet Expressions of Love

臺灣傳統婚俗中，餅是訂婚的聘禮之一，有女兒出嫁的家庭會分送喜餅給親友，藉甜甜蜜蜜的糕餅傳達好消息。

中式喜餅的表面印有各種代表祝賀喜事、祈願吉祥的圖像，例如龍鳳紋、囍字等，從餅模上可窺得一二。然而隨著西方飲食習慣的傳入，喜餅也開始西化，出現手工餅乾、西式甜點等多樣選擇。

在喜餅的包裝上，在不同時代也出現相當多樣的形式。過去或以傳統禮籃盛裝，或以仿漆器的塑膠盒，甚至是鐵盒，乃至於現代輕便的紙盒，各有其功能性及存在意義，但都不脫離代表喜氣的紅色。時下喜餅包裝的材質與樣式設計的多元性，更是傳達了生產形式及婚姻自主權隨著社會的變遷，皆已不可同日而語的訊息。

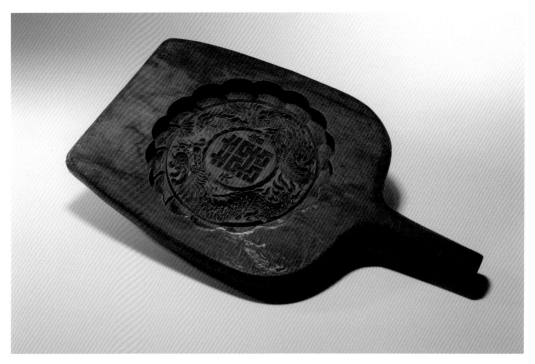

82

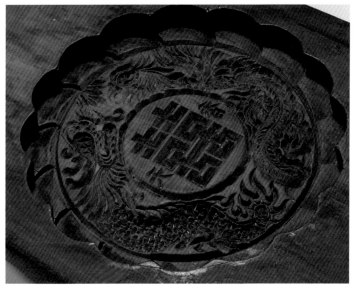

囍字餅模
Cake Mould with Auspicious Chinese Character

木
Wood

陳達明 提供
Chen Da-ming

25 x 45 x 4.5 cm

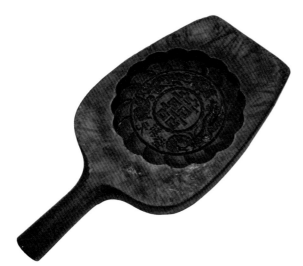

1870 年代囍字餅模
Traditional Cake Mould from the 1870s

木
Wood

郭元益糕餅博物館 提供
Kuo Yuan Ye Museum of Cake and Pastry

23 x 45 x 4.5 cm

1910 年代心型餅模
Heart Shape Cake Mould from the 1910s

木
Wood

郭元益糕餅博物館 提供
Kuo Yuan Ye Museum of Cake and Pastry

14 x 35 x 5 cm

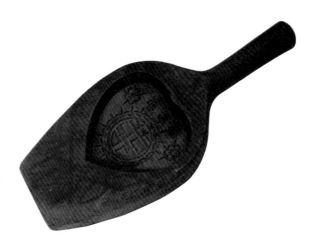

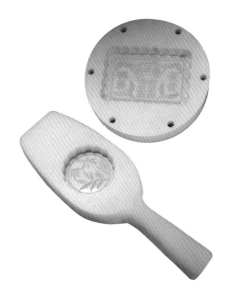

1980 年代白鐵、塑鋼餅模
Galvanized Iron, Fiber Reinforced Plastic
Cake Mould from the 1980s

塑鋼
FRP

郭元益糕餅博物館 提供
Kuo Yuan Ye Museum of Cake and Pastry

18 x18 x 7 cm
11 x 27 x 5 cm

囍字禮籃
Ceremonial Basket with Auspicious Chinese Character

竹
Bamboo

郭元益糕餅博物館 提供
Kuo Yuan Ye Museum of Cake and Pastry

23 x 23 x 44 cm

84

禮籃
Ceremonial Basket

竹
Bamboo

郭元益糕餅博物館 提供
Kuo Yuan Ye Museum of Cake and Pastry

27 x 19 x 30.5 cm

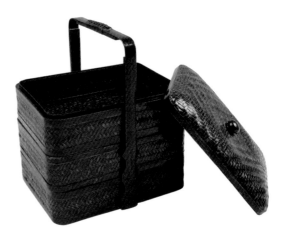

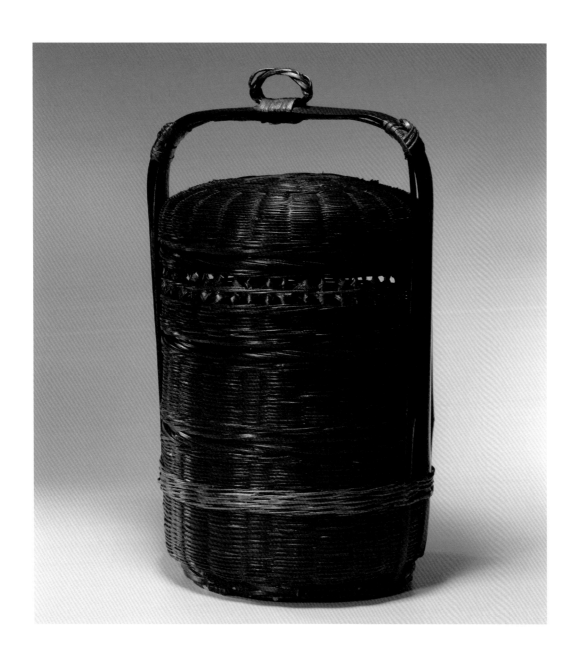

禮籃
Ceremonial Basket

竹
Bamboo

郭元益糕餅博物館 提供
Kuo Yuan Ye Museum of Cake and Pastry

20 x 20 x 40 cm

餅盒
Cake Box

複合媒材
Mixed Media

郭元益糕餅博物館 提供
Kuo Yuan Ye Museum of Cake
and Pastry

25.5 x 13 x 14 cm

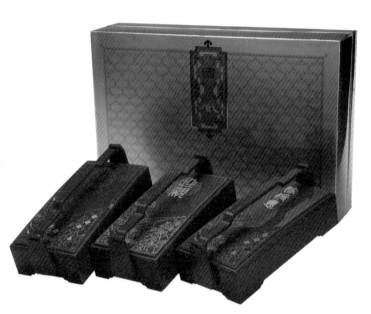

86

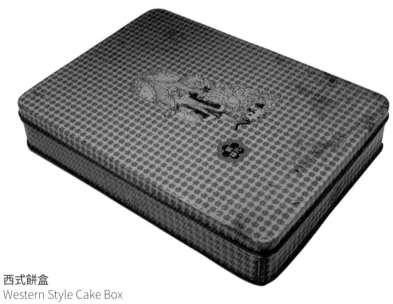

西式餅盒
Western Style Cake Box

鐵
Iron

郭元益糕餅博物館 提供
Kuo Yuan Ye Museum of Cake and Pastry

23 x 32 x 6 cm

喜餅鐵盒
Iron Case for Wedding Cake

鐵
Iron

郭元益糕餅博物館 提供
Kuo Yuan Ye Museum of Cake and Pastry

21 x 21 x 6.5 cm

喜餅紙盒
Paper Box for Wedding Cake

複合媒材
Mixed Media

郭元益糕餅博物館 提供
Kuo Yuan Ye Museum of Cake and Pastry

23 x 23 x 25 cm

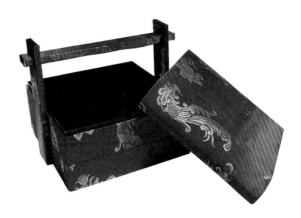

87

黃金喜餅
Golden Wedding Cake Box

複合媒材
Mixed Media

郭元益糕餅博物館 提供
Kuo Yuan Ye Museum of Cake and Pastry

25 x 25 x 14.5 cm

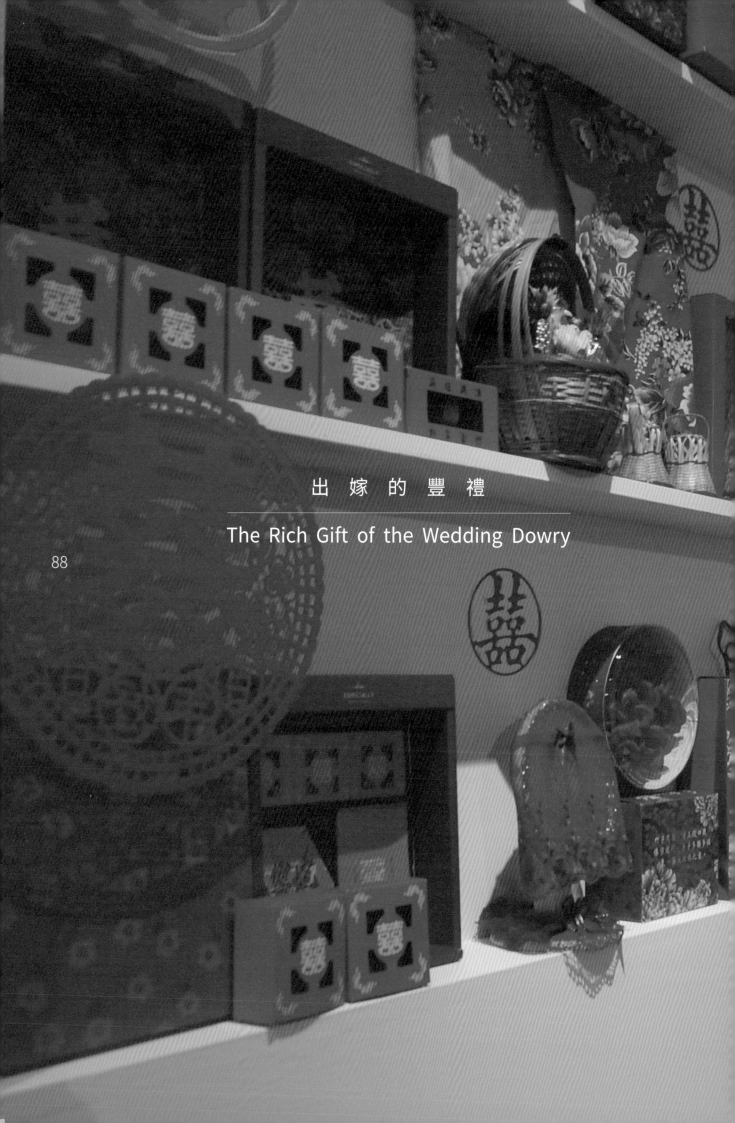

出 嫁 的 豐 禮

The Rich Gift of the Wedding Dowry

88

　　嫁妝由新娘原生家庭備置，一件件的嫁妝，無論材質、大小、價格如何，對出嫁女子而言都是珍貴的紀念物品，即使歷經歲月的洗禮，依然在回憶裡有著重要的位置。

　　嫁妝內容也隨著時間推演和社會生產方式變化而有所改變，過去兼具實用及工藝價值的手工織品、飾品甚至是家具，開始出現了具機能性的家電及家用器具等不同選擇。

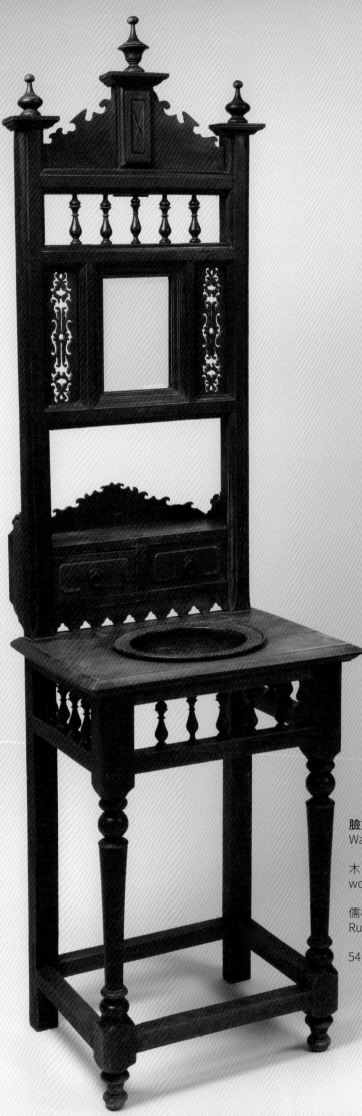

臉盆架
Washbasin and Stand

木
wood

儒林苑有限公司 提供
Ru-lin-yuan Antiquities

54 x 53 x 188 cm

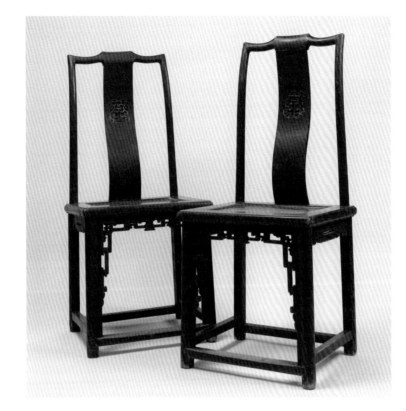

公婆椅
Chairs for In-laws

木
wood

儒林苑有限公司 提供
Ru-lin-yuan Antiquities

49 x 41 x 107 cm

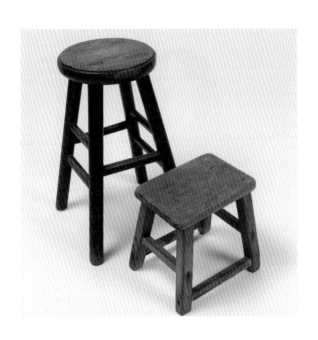

高低椅
High and Low Chairs

木
wood

儒林苑有限公司 提供
Ru-lin-yuan Antiquities

34 x 34 x 54 cm
28 x 24 x 29 cm

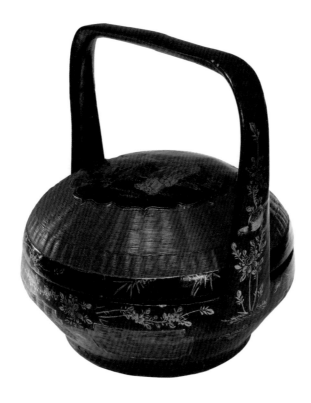

謝籃
Ceremonial Basket

竹
Bamboo

儒林苑有限公司 提供
Ru-lin-yuan Antiquities

36 x 36 x 35 cm

92

檳榔籃
Betel Nut Basket

竹
Bamboo

儒林苑有限公司 提供
Ru-lin-yuan Antiquities

19.5 x 15 x 17.5 cm

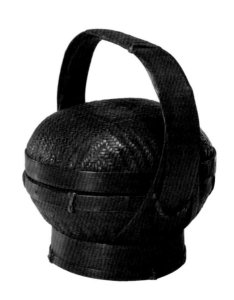

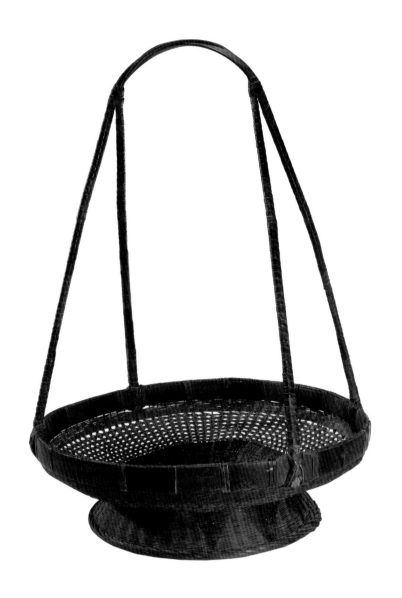

六堆地區客家花籃
Liudui Hakka Flower Basket

竹
Bamboo

陳達明 提供
Chen Da-ming

33 x 33 x 46 cm

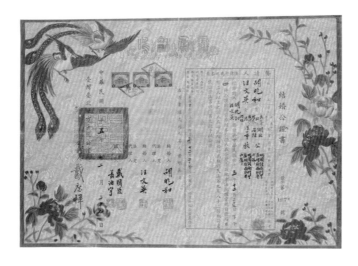

民國 45 年結婚證書
Marriage Certificate from 1956

紙
Paper

楊蓮福 提供
Yang Lian-fu

37 x 24 cm

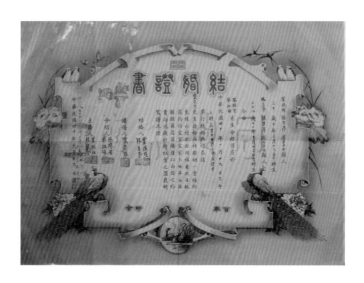

民國 40 年結婚證書
Marriage Certificate from 1951

紙
Paper

楊蓮福 提供
Yang Lian-fu

52 x 38 cm

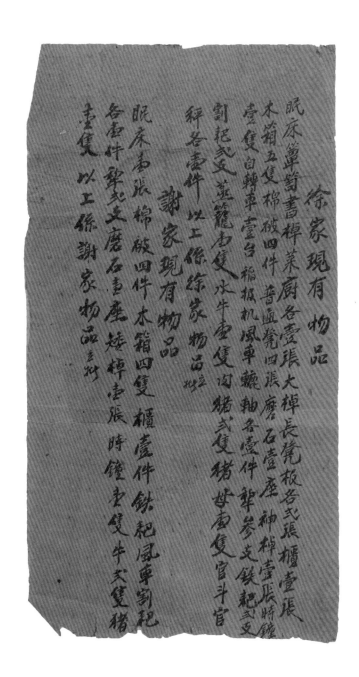

徐謝家嫁妝清單
Dowry List of the Hsus' and the Hsiehs'

紙
Paper

楊蓮福 提供
Yang Lian-fu

15 x 24 cm

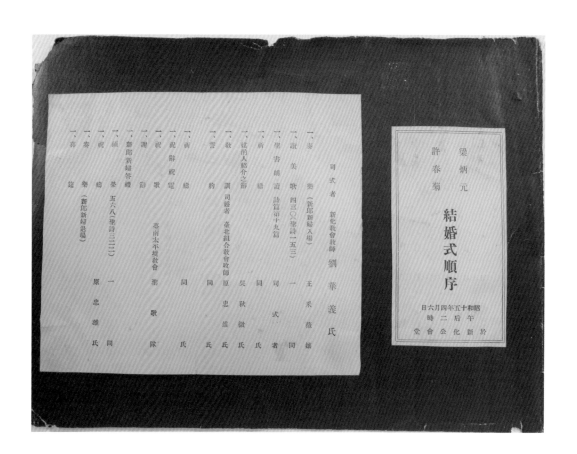

96

日治時期結婚式順序表
Wedding Day Timeline from Japanese Ruling Era

紙
Paper

楊蓮福 提供
Yang Lian-fu

49 x 23 cm

百子千孫婚約
Marriage Contract

紙
Paper

楊蓮福 提供
Yang Lian-fu

50 x 29 cm

創
Creation

嶄新的未來
A Brand New Future

　　在生產技術改變與社會文化變遷之下，工藝物件在婚禮中的角色逐漸轉換，婚禮相關物品不再只是貴重的地位表徵，而是人人皆能擁有、可與他人分享，簡單而隆重的幸福。婚禮儀式的用具或是禮品，可能是樣式上的簡化，或引用傳統習俗中的意象、造形，加入現代設計概念，成為現代人婚禮不可或缺的一部分。

　　此單元意在展現極具創意的工藝設計，以現代語彙重新詮釋婚俗，並以多媒體及裝置藝術形塑對未來婚禮的概念，將傳統圖像及元素，以全新概念發展，延伸至愛情、家庭、婚姻等的新生活架構，可以對婚禮有不同的想像空間，更可從中得到每個人不同的婚禮博物館參觀體驗。

As production techniques and social culture underwent change, the role of craft objects in wedding ceremonies gradually shifted. Objects related to the wedding ceremony were no longer just precious status symbols, but simple and yet grand expressions of happiness that could be possessed by and shared with anyone. The utensils or gifts of the wedding ceremony — perhaps because of simplifications in style or the adoption of images and shapes found in traditional practices, not to mention modern design concepts, became an inseparable part of the modern individual's wedding ceremony.

This section displays incredibly creative craft designs, reinterpreting wedding customs in contemporary vocabulary, and using multimedia as well as art installations to shape concepts of future weddings. It adopts traditional images and elements, extending conceptual developments to new life constructs, such as love, family, and marriage, facilitating different imaginary spaces for weddings and each individual's different experience of visiting the wedding ceremony museum.

婚禮中的工藝
Crafts in Weddings

文 / 編輯小組 Editing Taskforce

雙雙對對 ． 萬年富貴

　　喜字相逢就是囍事，是令人喜悅的人生大事，自古以來不分中外，婚姻都是人生中重要大事，因此婚禮也成為人類重要的儀式行為之一。結婚，傳統中意指男女配對成雙，經由婚禮的舉行而成為夫妻，開始進入人生另一個階段，成立新的家庭，開枝散葉延續家族。由於婚禮往往是家族中的大事，所以婚禮中所使用的器物或嫁妝，都務求精美，以彰顯家族經濟與社會地位。

別於日常的喜事工藝

　　一般而言，在傳統婚禮中的工藝物件多是日常生活中可見的用品，但為了婚禮場面的需要，經濟能力許可者多會特別請專門工匠製作，力求精美，以展現家族的社經地位。如將嫁妝以用途來區分，可以大致分為儀式用品、嫁妝以及新人的服飾。

　　儀式用品包含如燭台、酒器、或儀式進行中所需的特殊器具如高低椅，公婆椅等，及布置用的喜幛、八仙彩、燈籠等，還有用於厭勝祈福的物品如火爐、瓦片、米篩、鞭炮等，依據各地習俗不同而有所差異。

　　嫁妝早期多包含梳妝台、五斗櫃、紅眠床等新人新房需要的家具用品，主要是以婚後生活需求為考量。除此之外，棉被、枕頭、臉盆等寢具，以及貴重飾品、貴金屬等各種物件，都是希望新人生活無虞，甚至作為婚姻生活的保障。

　　新娘是婚禮中的女主角，新娘禮服更是新娘最重要的焦點物件。早期的新娘多著紅色的鳳冠霞帔；在日治時期，追求文明的時代氛圍中，開始有人穿上西式白紗禮服舉行婚禮。由於西式禮服被視為進步文明的表徵，在中上階層開始仿效之後，慢慢被社會大眾接受，時至今日，紅色鳳冠霞帔反而少見。而金飾是財富的象徵，新人身上配戴的金飾，也往往是展示新娘「身價」的重要指標。

工藝品作為慎重承諾

新家庭的成立，代表著族群命脈的延續，婚禮對雙方家族而言，都是頭等大事。婚禮形式是雙方家族爲祈求圓滿相互協商約定的結果，因此婚禮儀式會因人、因時、因地而有所不同，在婚禮中的工藝品因它本身內藏的機能性而具穩固聯繫社會文化的功能，該機能成為工藝的一種語言、文法、符碼，更易於傳達客觀（定性的）可讀的溝通形式，此時婚禮相關工藝物件，對參與婚禮的雙方家族，是一種保證與約定的證物。例如 原住民貴族往往會以禮刀作為下聘的信物，象徵和平結盟。

婚禮的社會性功能除了溝通之外，另一個重要的作用就是祝福，家人朋友對新人的心意往往都藉由這些為婚禮準備的相關物件來傳達，這些圖像、物件所指涉的意涵因此成為此一文化範圍內共通的用語。例如雙囍字即是喜事的代表符號，石榴代表多子、喜鵲、龍鳳是帶來吉祥的動物、這些紋飾多見於相關的禮器、嫁妝上。

形形色色・吉祥如意

傳統婚禮相關的工藝用品有其必然的形式和適當的色彩，為求圓滿，雙數與對稱也是婚禮的另一個重要規則，婚禮中的物件必須是成雙成對，與數量有關的事物都最好是雙數。這種對稱的表現形式即是代表對新人的祝福，期許他們能夠白頭偕老，雙雙對對百年好合，成就一段圓滿的姻緣。

在臺灣禮俗中，紅色是喜事的代表色。紅包、喜幛、新娘嫁衣、紅眠床，禮籃，甚至在住處內外貼的紅色雙囍，只要加上紅色，就彷彿昭告眾人：我家有喜事。紅色的象徵意義，早已內化在我們意識之中，成為文化的一部分。

當傳統工藝在生產技術改變與社會文化變遷之下，逐漸式微之後，婚禮相關物件的生產與購置途徑已改變許多。藉由工業化的生產方式，繁複的婚禮工藝品被婚禮小物取代。以婚禮為主題的物質文化，由以往多是製作儀式禮器或傳統習俗用品，已日漸發展出多元的創意商品、禮品，各式各樣的材料、技術與外觀設計，令人目不暇給。雖然改變如此劇烈，但其對婚禮祝福的象徵意義、與造形元素仍然包含其中，不曾消失。

在工藝與設計的界線早已模糊的今天，如何取得平衡，是當代工藝發展的課題之一。無論是傳統工藝製作的嫁妝、禮器或是現在流行的婚禮小物，自古至今，每個與婚禮相關的物件，都承載著無數的心意，訴說著對新人的祝福，成為世代傳承的符號與意涵，也將在未來的無數婚禮中，繼續流傳。

101

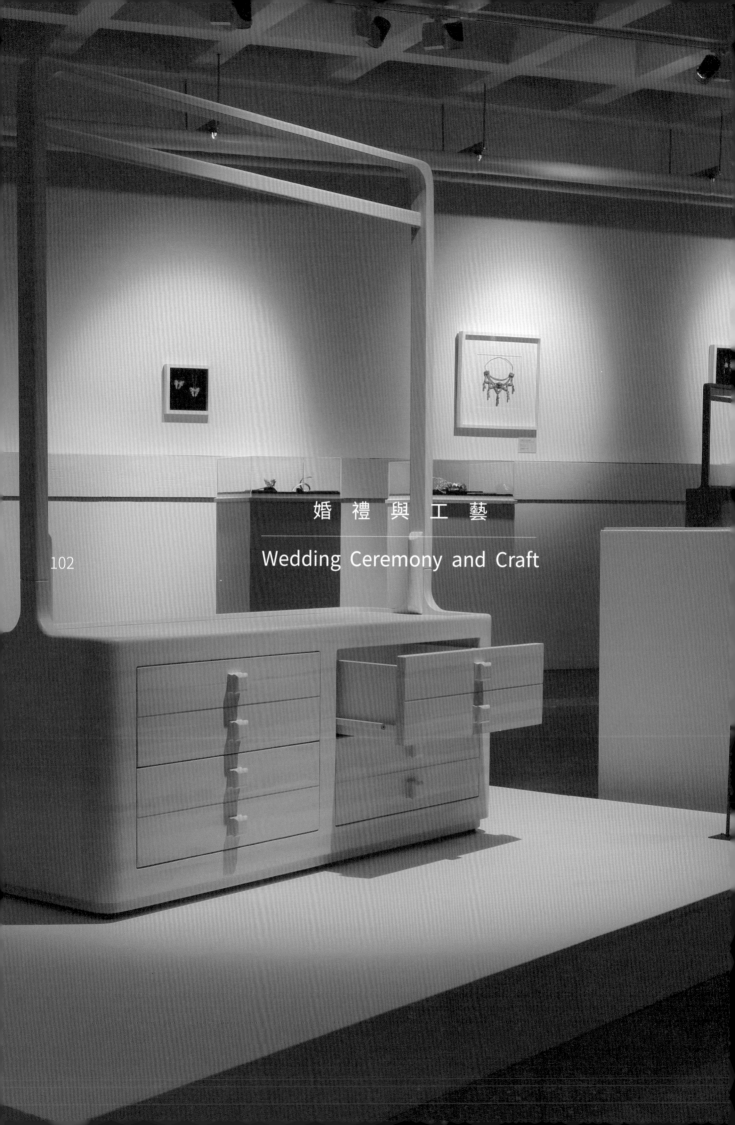

婚 禮 與 工 藝

Wedding Ceremony and Craft

102

在傳統婚禮中，工藝多隱身於儀式所需的器具或婚俗用品之中，扮演點綴的角色。近來，工藝持續保有其細膩技藝與追求卓越的精神，融入藝術自由、創新、重視自我表現的性格，逐漸向藝術創作的邊界靠近。

103

因此，有許多以婚禮為名的工藝作品誕生，讓婚禮這個充滿喜悅、幸福的印象得以現代工藝品的面貌與世人見面，賦予婚禮與工藝更多不同以往的詮釋。

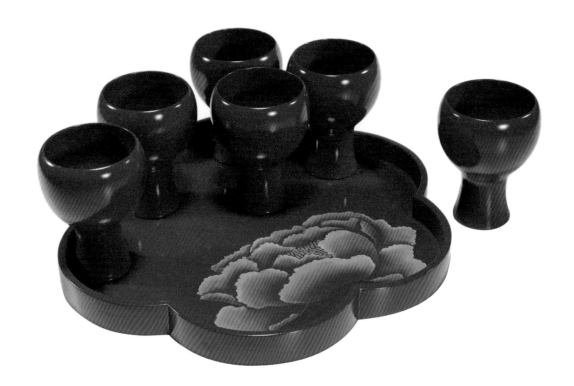

104

喜宴 · 花開富貴系列－漆器杯組
Banquet Auspicious Flower Series — Lacquerware

漆、木
Lacquer, Wood

黃麗淑
國立臺灣工藝研究發中心 藏
Huang Li-shu
Collected by National Taiwan Craft Research and Development Institute

杯：6 x 6 x 11 cm
盤：35.9 x.35.9 x 5.8 cm

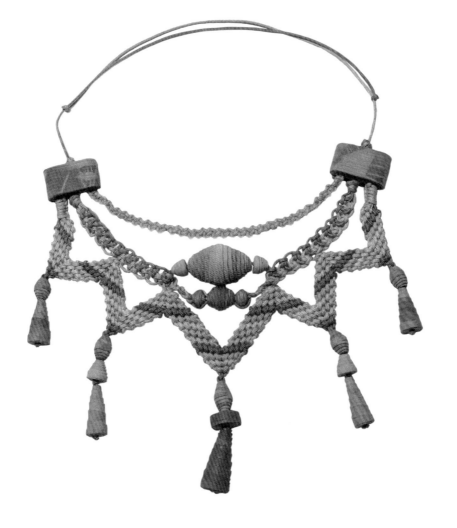

拍瀑拉公主大項鍊
Princess Pai-pu-la's Big Necklace

臺灣土壤、布、線
Soil, Cloth, Thread

四蒔候纖維創作工坊 提供
40HO Studio

21 x 18 x 3 cm

106

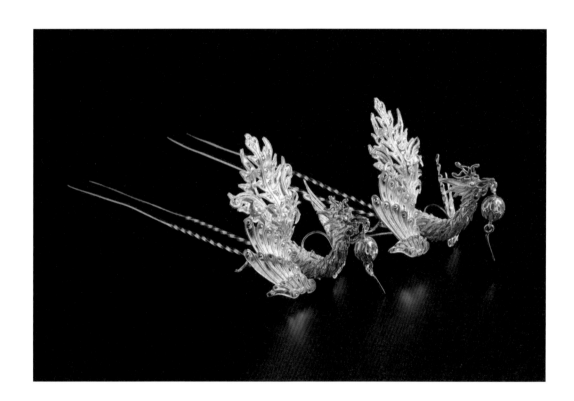

鳳簪
Phoenix Hairpins

銀
Silver

蘇建安
Su Jian-an

5 x 6 x 16 cm

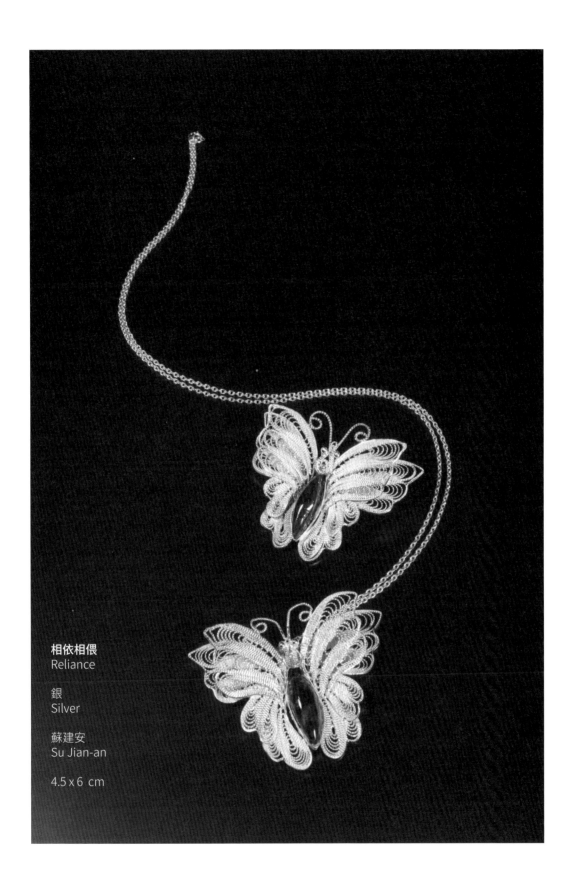

相依相偎
Reliance

銀
Silver

蘇建安
Su Jian-an

4.5 x 6 cm

行雲流水手環
Cloud and Flow Bracelet

銀
Silver

蘇建安
Su Jian-an

7 x 14 x 7 cm

108

髮絲手環
Hair Line Bracelet

銀
Silver

蘇建安
Su Jian-an

13 x 5 x 11 cm

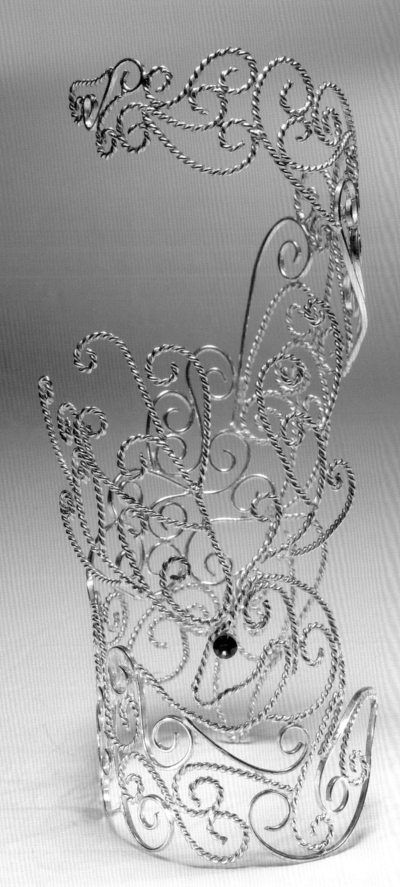

鹿環
Deer Ring

銀
Silver

蘇建安
Su Jian-an

7 x 14 x 7 cm

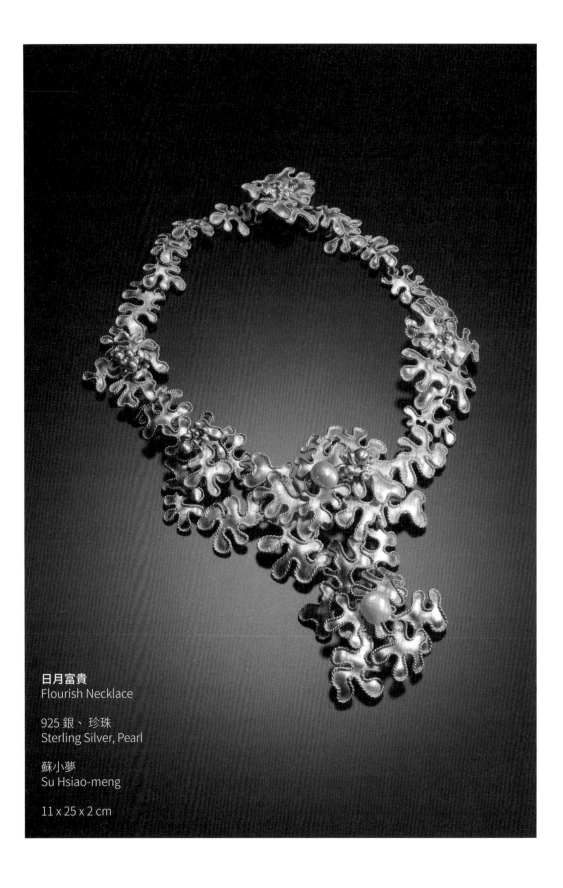

110

日月富貴
Flourish Necklace

925 銀、 珍珠
Sterling Silver, Pearl

蘇小夢
Su Hsiao-meng

11 x 25 x 2 cm

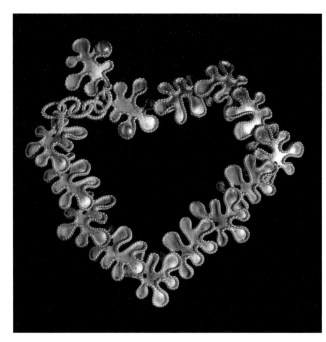

春意 - 手鏈
Spring Buds Bracelet

925 銀、 珍珠
Sterling Silver, Pearl

蘇小夢
Su Hsiao-meng

20 x 3.6 x 2 cm

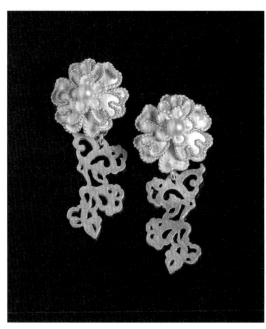

牡丹耳飾
Peony Earrings

925 銀、 珍珠
Sterling Silver, Pearl

蘇小夢
Su Hsiao-meng

1.5 x 3.5 x 1 cm 一組二件

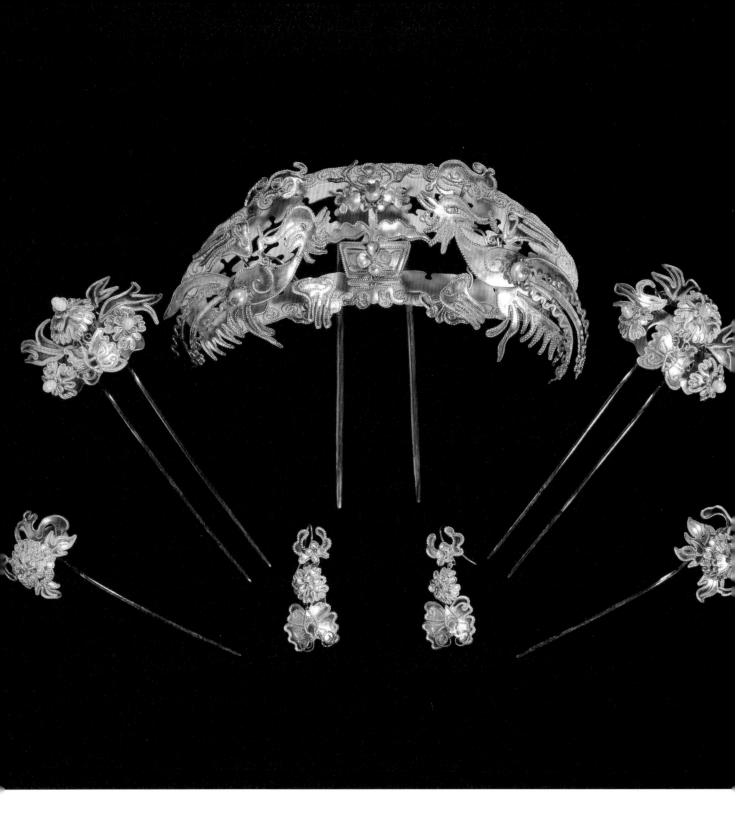

傳統銀飾
Silver Ornaments

925 銀、珍珠
Sterling Silver, Pearl

蘇小夢
Su Hsiao-meng

一組七件

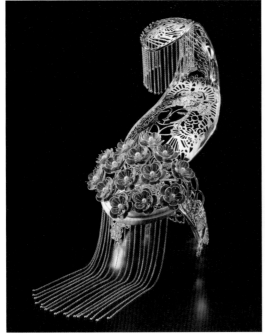
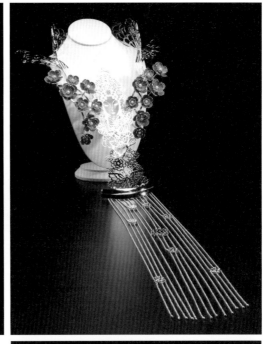

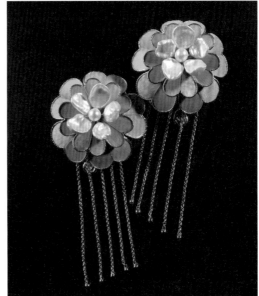

花間夢
Dreaming in the Flowers

銀、銅、珍珠、羽毛
Sliver, Copper, Pearl, Feather

翁子軒
Wong Zhu-hsuan

鳳冠：35 x 17 x 35 cm
霞帔：95 x 32 x 12 cm
耳環：14 x 6 x 5 cm

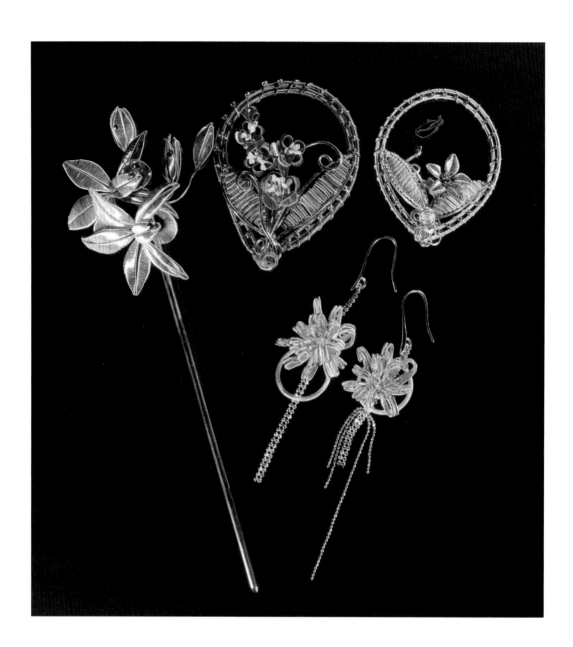

花 · 飛花
Flowers

複合媒材
Mixed Media

施于婕
Shi Yu-jie

紫百合花 4.5 x 6 x 0.5 cm
桃紅梅花 5.5 x 7 x 2 cm
菊花耳環 3 x 10 x 2 cm 一組二件
蘭花髮簪 5 x 17 x 4 cm

繡球捧花
Wedding Bouquet

複合媒材
Mixed Media

施于婕
Shi Yu-jie

16 x 15 x 36 cm

116

集福禮籃櫃
Hamper

梣木實木、樺木積層板（抽屜）
Ash、Birch Laminates (Drawer)

有情門、STRAUSS
Macro Maison, STRAUSS

121 x 40 x 145 cm

集福禮籃置物盒
Hamper Storages

鐵杉實木
Hardwood of Hemlock

有情門、STRAUSS
Macro Maison, STRAUSS

26.6 x 36.5 x 11 cm

118

康乃馨、萱草、百合、牡丹
Carnation Corsage, Orange Daylily Corsage, Lily Corsage, Peony Corsage

繡線、紙
Embroidery Thread, Paper

施麗梅
Shi Li-mei

10 x 14 x 3 cm
10 x 13 x 3 cm
10 x 14 x 3 cm
10 x 14 x 3 cm

瓜瓞連綿、油桐花、鬱金香
Prosperous Loofah Corsage, Tung Blossom Corsage, Tulip Corsage

繡線、紙
Embroidery Thread, Paper

施麗梅
Shi Li-mei

10 x 15 x 4 cm
8 x 13 x 3 cm
10 x 13 x 3 cm

新娘髮飾 - 雙色牡丹
Bridal Hair Accessory-Two Color Peony

繡線、紙
Embroidery Thread, Paper

施麗梅
Shi Li-mei

12 x 20 x 5 cm

雙色牡丹
Peony Corsage with Two Colors

繡線、紙
Embroidery Thread, Paper

施麗梅
Shi Li-mei

10 x 14 x 4 cm

櫻花
Cherry Blossom

繡線、紙
Embroidery Thread, Paper

施麗梅
Shi Li-mei

14 x 20 x 25 cm

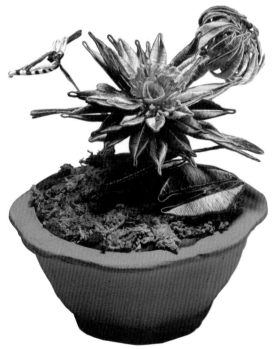

蓮花
Lotus Flower

繡線、紙
Embroidery Thread, Paper

施麗梅
Shi Li-mei

11 x 10 x 14 cm

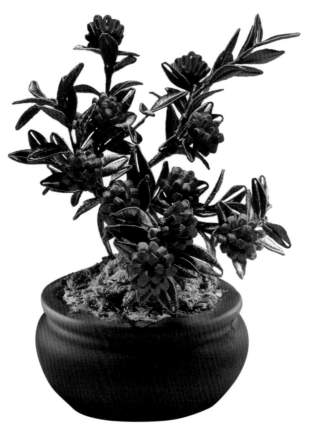

圓仔花
Globe Amaranth

繡線、紙
Embroidery Thread, Paper

施麗梅
Shi Li-mei

12 x 12 x 14 cm

122

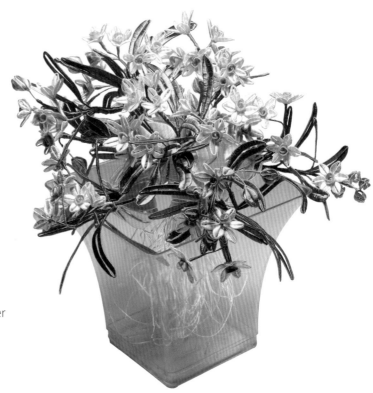

水仙
Water Lily

繡線、紙
Embroidery Thread, Paper

施麗梅
Shi Li-mei

20 x 20 x 20 cm

十分「陶」喜 臺灣婚宴的碗盤文化
Pottery of Happiness Tableware in Taiwan's Wedding Banquets

資料來源 / 廖素慧、林長弘、林秀娟《臺灣喜宴文化與陶瓷餐具設計開發》
Source / Liao Su-hui, Lin Chang-hong, Julia Lin
Taiwan's Wedding Culture and the Design and Development of Ceramic Tableware

文 / 張尊禎 Zhang Zun-zhen

124

「辦桌」是臺灣最具特色的請客文化，也是人情味的代表。打從一出生的滿月酒、結婚喜宴、生日壽宴，或是新居落成、尾牙春酒、謝師餞行等，都少不了辦一桌酒席來熱熱鬧鬧慶祝一番。其中婚宴，更是特別講究排場，一方面分享終身大事的喜悅，另一方面則透過宴席聯絡親朋好友的感情，因此婚宴不僅在菜色上考究，連會場布置、餐具使用都極盡鋪排以希望賓主盡歡，顯示出對於「成家」的重視。 婚宴菜色大致可分成冷盤、大菜（肉類、海鮮類）、羹湯、點心與甜湯，在面對眼前滿桌佳餚，可知道有什麼禁忌？什麼菜能上、什麼菜不能上？什麼菜先上、什麼菜慢上？新郎、新娘什麼不能吃？是否也曾注意過盛置菜餚的器皿，它的形式與圖案有什麼變化？這一些可是與臺灣的飲食文化息息相關。

婚宴上的禁忌與風俗

婚宴在臺灣人的印象中，是充滿歡樂、熱情與豐盛的，但不是把美味佳餚搬上桌而已，其間包括禮俗、菜色、座位、碗筷的陳設都有一定的規矩，為的是討個吉利，讓終身大事能圓滿成功。

訂婚是喜事的開端，男方到女方家裡訂親，一定要在吉時前抵達，同來人數以 6、 10、12 人為佳。完成禮俗之後，會舉辦小型的「訂婚宴」以招待雙方至親好友，依俗當喜宴進行三分之二時，大約是上第七道菜或是魚之後，男方就要先行離開，且不能互說再見，代表男方不會把女方吃到底的意思；而在宴席菜餚上，也不上「鴨」肉，以免有「壓」男方之嫌。

至於結婚當天的喜宴，菜餚道數必須為偶數，有「雙雙對對・萬年富貴」之意，依照主家預算，選擇十至十二道。在菜色設計上，具有象徵意義的全雞、全魚、湯圓必不可少；雞與「家」臺語同音，食雞就能「起家」，代表家業興隆、年年有餘。早期辦桌料理上也一定要有豬肚湯，俗話說「食豬肚，子婿大地步」，也暗喻新娘子趕快懷孕，但也有人認為豬肚要翻洗如反胃、倒胃，而不用在宴客上。不能使用的材料禁忌，除了「鴨」之外還有「蔥」，有一說是新郎跨過蔥尾會倒陽，也有人說「蔥」與「娟」諧音不吉祥。此外，還有一項禁忌要特別注意，就是婚宴時不能將盤子相疊，因為相疊隱喻重婚，也就是有離婚之虞。這些禁忌，是否寧可信其有呢？

當一道道佳餚上桌，最後輪到點心、甜湯出場時，便是喜宴即將畫下句點的時刻，「呷甜甜，乎你明年生後生」，用以祝福新人婚姻圓滿、甜甜蜜蜜！

婚宴餐具 盛裝喜氣

關於喜宴菜餚所用到的器皿，可別以為只有碗、筷和盤而已，大大小小整組加起來一個人也要 15 件。由於臺灣料理兼容各地方的作法，包括川、湘、兩廣、江浙、北平、潮州、臺菜、海鮮、客家菜等地，可說燒、炒、炸、蒸、拌、燻、凍、汆、餾各式烹調技術都有，因此依照料理的需求不同，用來盛裝的碗盤形制也隨之多樣化。根據國立臺灣工藝發展研究中心所做

的調查，常用的婚宴餐具器皿可分為六大類別：

第一類為冷盤類，常見一個大盤中間分隔成多個小格，可分裝多種食物，用以盛放冷涼的煮熟食物，通常為喜宴的第一道料理，意寓雙方家庭的結合。近代也有以木材做成一艘船，用以放置生魚片或海鮮，稱為「大船入港」，常在海鮮和日本料理中見到，以表示家業興旺、錢財大量進門。

第二類是腰子盤，即橢圓形盤的稱謂。由於魚的形體關係，腰子盤大都用來放置魚料理。腰子盤在宴客時使用的機會最多，因盤子長度夠好放置，還有橢圓形較不占空間，早期端菜如沒有托盤或推車輔助，服務生可一手疊拿四個盤子，兩手共八個，可加快出菜的速度。

第三類是水盤，是專門用來盛置羹類的食物。如魚翅羹，因為內有勾芡，所以盤子必須要有約 5 公分的高度，食物才不會溢出來，在臺式料理中為頭路菜（為冷盤再下來的第一道熟食）專用的盤子。

第四類是碗公。早期碗以「斗」稱之，有大、中、小、細、粗等分別，大斗即大碗公用來盛置甜湯，中斗可放置菜餚，小斗可做為飯碗、茶杯、酒杯，而細斗、粗斗則是以作工的粗細來分別。

第五類是硐類。造形上有八個角的稱為「八角硐」，多用來燉煮食物，也有把

125

半熟的食物放在硐內再去蒸煮。另有一圓形的「燉硐」，是專門用來燉煮佛跳牆或全雞的器皿，須深度夠深，才能將食物燉熟，喜宴中經常使用到。

第六類是圓盤，分有大、中、小多種規格，是日常中使用率高且重要的器皿。

碗盤圖案 展現常民生活

民以食為天，這六大類的餐具器皿可說承載了臺灣料理的精髓，其使用原則都有一定的規範。但碗盤不僅只是盛裝的食具，臺灣早期在碗盤上所彩繪的圖案，更是反映當時庶民生活的重要印記。

民國四、五十年代的婚宴不像現在這麼專業化，有五星級飯店或婚禮顧問公司幫忙打點，傳統的形式多選在三合院的曬穀場或是住家附近空地搭起棚架，那時要辦個喜宴很不容易，物資、工具並不多樣齊全，往往一家辦桌，就要先向親朋好友、厝邊鄰居借碗、盤、桌子、椅子等，由於碗盤的樣子大多相同，要歸還時不易分辨，還會特別在碗盤寫上姓氏或刻記號，便成了那個時代特別的符號。

往昔農業時代，喜宴上多以豬、雞、魚肉為主要食材，後隨著養殖漁業興起，海鮮種類選擇多，才逐漸成為辦桌菜的新主流。正因為過去不是人人每一餐都吃得起大魚大肉，一個個手工彩繪雞、魚、蝦圖案的碗盤才特別受到喜愛，加之造形生動有趣、具有吉祥寓意—雞代表一家興

旺、魚與「餘」諧音、蝦子充滿活力，可滿足常民對生活的期盼，而成為早期碗盤的特色。

除了魚是古早碗盤最常見的圖紋外，「蟹」與臺語「謝」同音，請客時盛裝蟹盤，也可用來表達主人對客人的謝意，呈現臺灣人熱情好客的傳統。此外，也常見鶴（長壽）、鳥（齊家）、蝙蝠（福）、鹿（祿）、龍鳳（幸福）以及山水、松、竹、梅、蘭、菊（長壽）等吉祥動植物紋，琳琅滿目的圖案讓碗盤更具藝術美感。

喜宴可說是臺灣飲食文化的小縮影，包融了地域特性、物產特色、烹飪智慧與飲食習慣等。下一次在參與喜宴時，除了品嘗總舖師的精湛廚藝、享受舌尖上的美食外，別忘了多留意餐桌上的碗盤藝術，從碗盤的形式與變化，可更了解臺灣飲食文化的融合與多樣性，讓喜宴真正成為色香味俱全的美食饗宴。

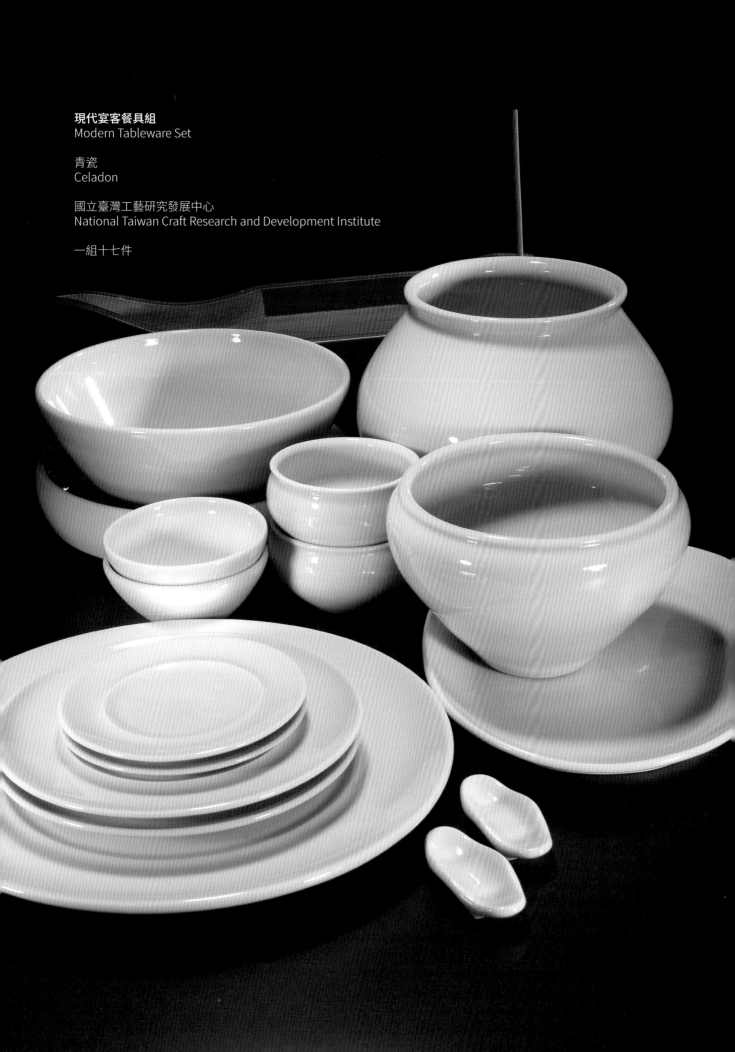

現代宴客餐具組
Modern Tableware Set

青瓷
Celadon

國立臺灣工藝研究發展中心
National Taiwan Craft Research and Development Institute

一組十七件

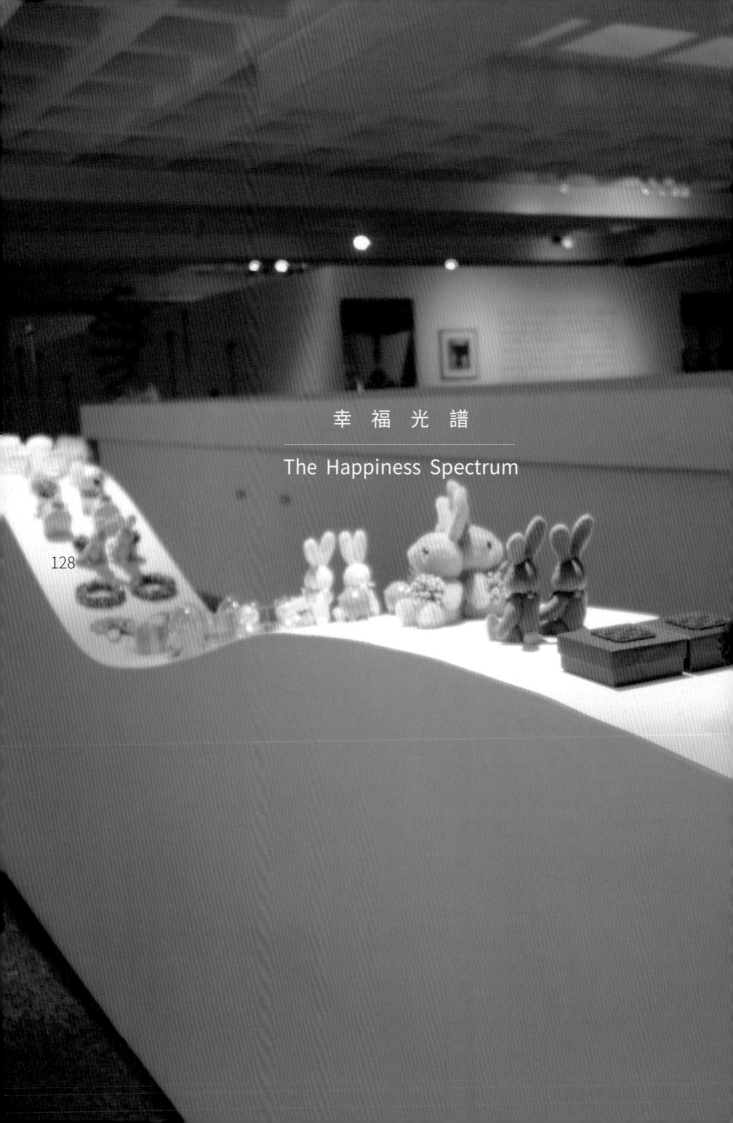

幸 福 光 譜

The Happiness Spectrum

128

　　人們在歡喜、感恩的時刻送禮，傳達溢於言表的心意。當場景轉換為人生大事之一的婚禮，禮物則更必須能讓人感受到婚姻幸福的氛圍。

　　現代的婚禮相關禮品發展蓬勃，在設計理念、材質、製作技術上，都有相當的豐富性及創意。例如以傳統喜慶圖像，或以婚姻、愛情美好形象為設計發想的創意商品，兼具創新與生活實用性，都是傳遞婚禮愉快、歡欣氣息的媒介。

　　此外，時下流行的婚禮小物，因需要在婚禮中大量分送，多採用可量產且以合宜價格販售的創意商品或點心，使眾人皆能分享婚禮所帶來的幸福感。由此，亦可看見婚禮工藝在社會生產方式及市場需求中所產生的些微轉變。

129

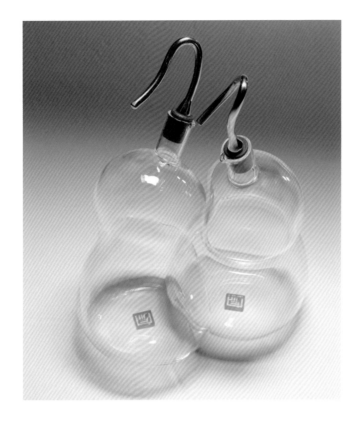

130

家當系列 - 囍相逢油醋瓶
Family Belongings Hulu Pas De Deux Oil & Vinegar Set

口吹玻璃、不鏽鋼、矽膠
Mouth Blown Glass, Stainless Steel, Silicone

品家家品 提供
JIA Inc.

直徑 8.5 x 14 cm 一組二件

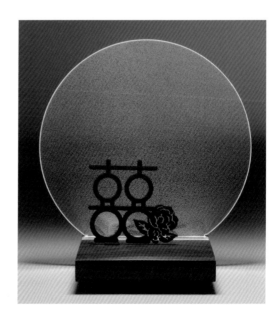

囍月
Happiness

壓克力、胡桃石木座
PMMA, Walnut Base

卓玉股份有限公司 提供
Xcellent Products International Ltd

21.5 x 10 x 22.6 cm

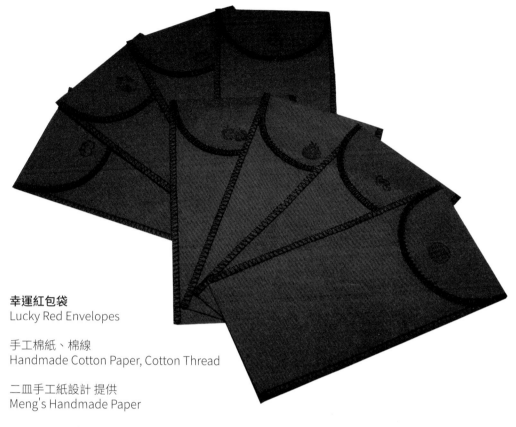

幸運紅包袋
Lucky Red Envelopes

手工棉紙、棉線
Handmade Cotton Paper, Cotton Thread

二皿手工紙設計 提供
Meng's Handmade Paper

9 x 17 cm 一組八件

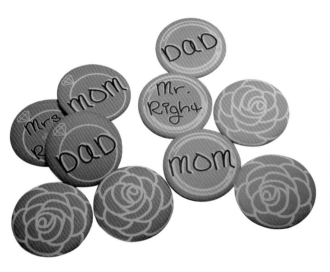

婚禮別胸章不是胸花—
全家福系列 磁鐵胸針
Wedding Tinplate Badges

馬口鐵、磁鐵胸針
Tinning, Magnetic Brooch

米哈斯企業社 提供
Mijas

直徑 5.8 x 0.7 cm

小口杯
Mooncake Teacups

瓷
Porcelain

點睛設計有限公司 提供
Taiwan-Dot Design Co.,Ltd.

直徑 7 x 3.3 cm 一組四件

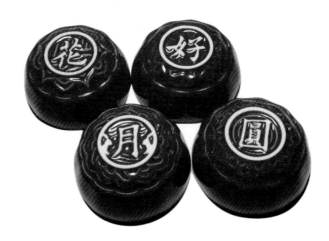

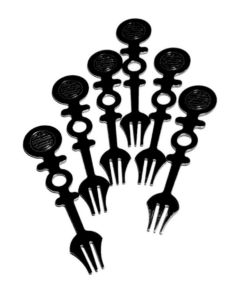

喜到了水果叉
"Upcoming Joy" Fruit Fork

不鏽鋼 304
Stainless Steel

佳物仕創意有限公司 提供
GorgeousD Creative Co.,LTD.

2.2 x 10 x 0.16 cm 一組六件

132

囍字印章
Auspicious Seals with Chinese Character

紫檀木
Rosewood

玩木銀家 提供
Wan-mu Silver Workshop

5.4 x 1.8 x 5.1 cm

交杯
Jiao Bei

瓷器、熱塑性橡膠
Porcelain, TPR

宇寬設計事業有限公司 提供
Koan Design

直徑 8.1 x 5.5 cm

133

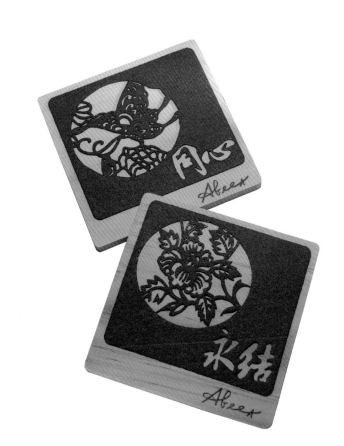

永結同心吸水杯墊
Happy Together Coaster

原木、毛氈
Log, Felt

Abeet House

10 x 10 x 0.8 cm 一組二件

幸福同心鍋
Happiness Casserole

炻器、木
Stoneware, Wood

新旺集瓷 提供
Cocera

鍋：直徑 18.1 x 12.2 cm
蓋：直徑 16 x 3.7 cm

134

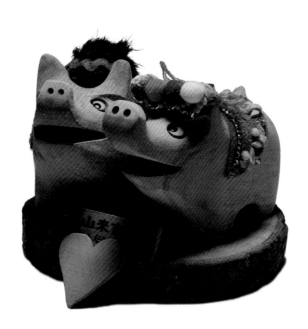

愛琴豬
Love Pigs

香樟
Camphor

嘉義縣阿里山鄉來吉社區發展協會 (部落山豬工坊) 提供
Laiji Village Workshop in Alishan

6 x 10 x 7 cm 一組二件

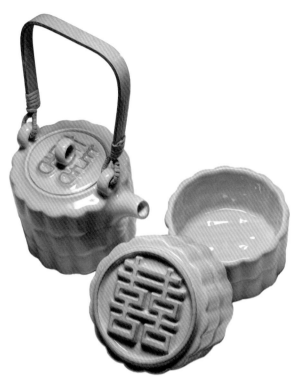

見喜壺組
Happiness Pot Set

瓷
Porcelain

世代陶瓷股份有限公司（台客藍）提供
Sedai Ceramics Co. (Hakka-Blue)

壺：8 x 8 x 17 cm
杯：直徑 8 x 5 cm

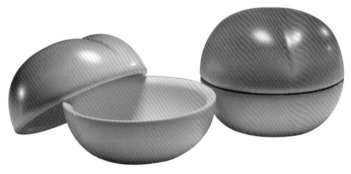

桃喜杯
Peachy Cups Set

彩瓷
Porcelain

世代陶瓷股份有限公司（台客藍）提供
Sedai Ceramics Co. (Hakka-Blue)

直徑 7 x 6 cm　一組二件

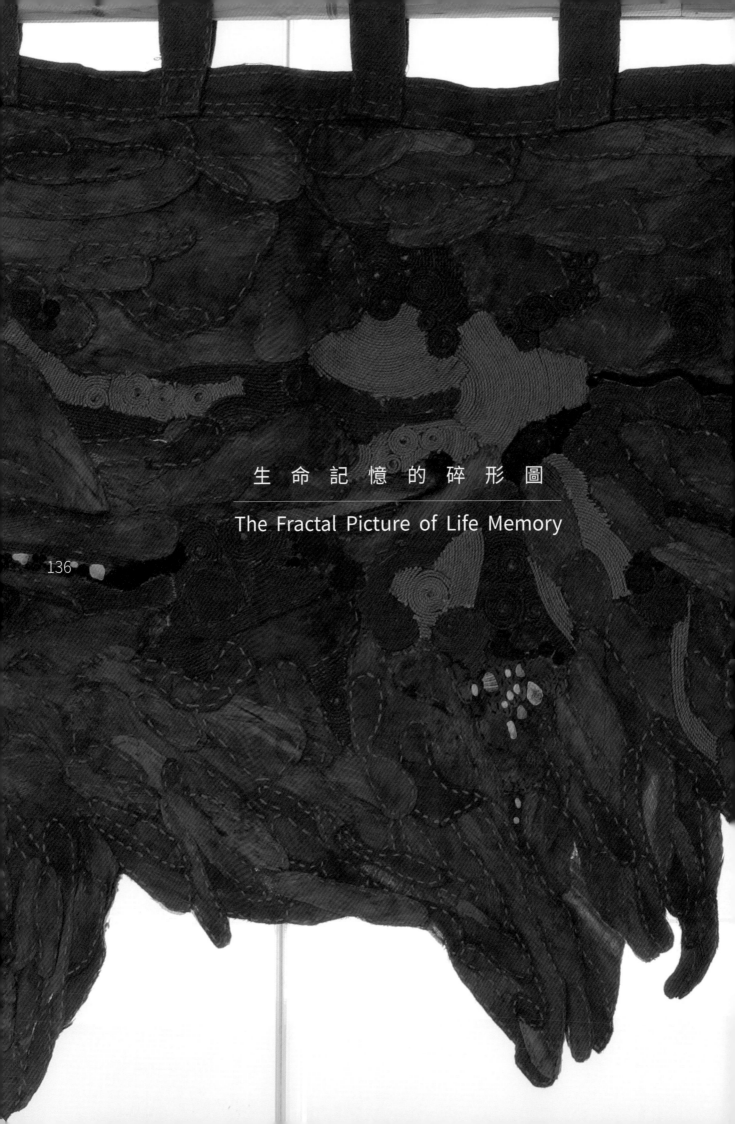

生 命 記 憶 的 碎 形 圖

The Fractal Picture of Life Memory

136

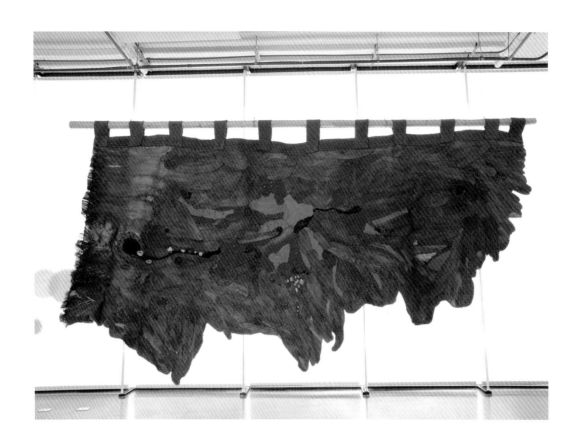

峨冷 ‧ 魯魯安
Elen‧Lolowan

生命記憶的碎形圖
The Fractal Picture of Life Memory

椰子纖維、木材
Coconut Fiber, Wood

560 x 280 cm

此為一件長五公尺左右的作品，以椰子纖維、麻繩及貝殼碎片縫製而成。作者在製作過程中時常回想起母親為她準備傳統禮服、部落的人們等片段的記憶，便試圖透過將一塊塊椰子纖維拼湊、縫製成一大片生命記憶的拼圖。其中，作品上縫製的貝殼等元件象徵傳統禮服上的華麗配件，藍色線條則帶有海洋意象。

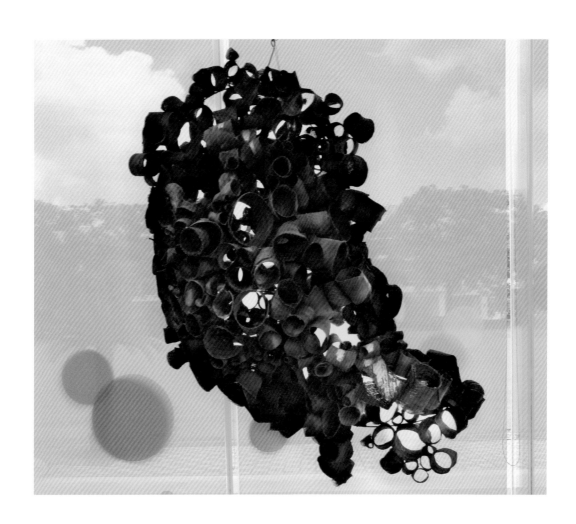

從孩子出生開始,母親總是時刻牽掛著子女,為他們準備食物、衣服,使他們能溫飽三餐,更希望其人生順遂、一帆風順。

此件作品表現母親為子女準備部落傳統衣物,希望他們在人生的重要時刻能光鮮亮麗、隆重且不失體面,因此全心全意的投入而不自覺。

作者以椰子纖維做出環繞的姿態,象徵母親溫柔地守護著子女。加以椰子樹皮的生長姿態為一層一層的包裹,也象徵母親的情意圍繞在子女身邊。

被遺忘的時間
The Time that was Forgotten

椰子纖維、鐵絲
Coconut Fiber, Wire

100 x 150 x 100 cm

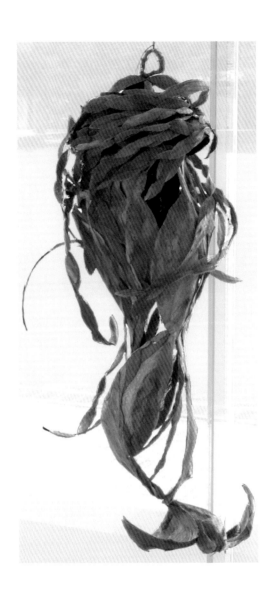

裝置作品

在原住民部落中，當女孩即將邁入少女的階段，母親會為其準備好傳統服飾，並帶著少女前去參加舞會。看著女兒身穿自己親手縫製的服飾，這時的母親是再驕傲不過了。當然，也希望女兒覓得好郎君，過著快樂的生活。

此件作品的造形彷彿是母親或部落女性長輩滿懷著情感，為少女戴上貴重頭飾，獻上深深的祝福。

參加舞會的少女
The Girl Who Went to a Party

椰子纖維、鐵絲
Coconut Fiber, Wire

70 x 177 x 70 cm

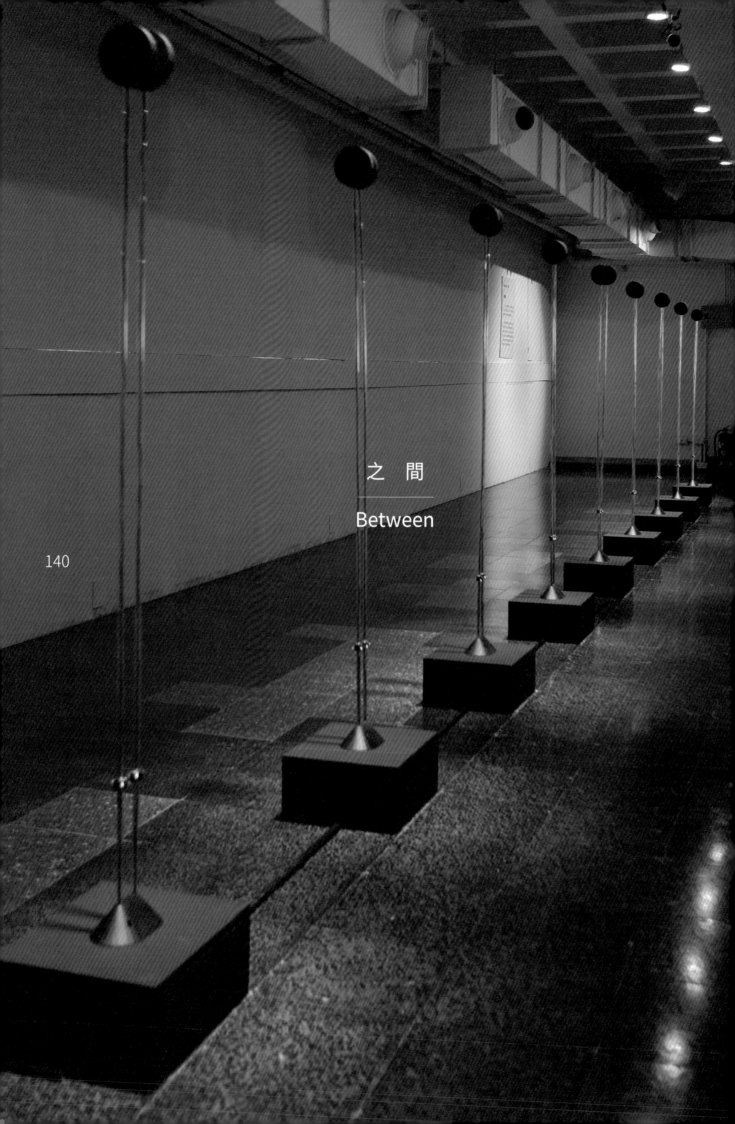

之　間
———
Between

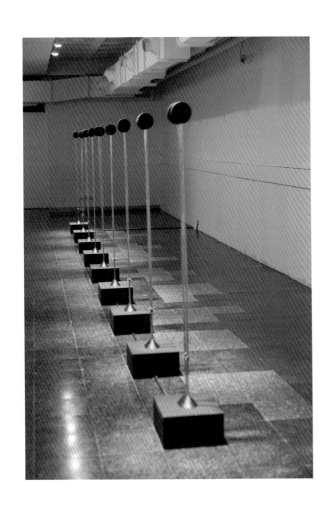

林書瑜
Lin Shu-yu

裝置作品

之間
Between

電磁鐵、壓克力管、鐵件
Electromagnet, Acrylic Tube, Ironware

尺寸依場地而定
Dimensions Variable

人與人細膩與微妙的互動關係,除了以人為主體的探討之外,也因有形的空間或是無形的社會環境而影響變化。我們將視角移至此微型場域,從那些或是吸引、或是排斥的成雙成對組件中,連結我們自身所熟悉的人際交往經驗,在表象上習以為常的行為裡挖掘深植的隱性因子,探索如何在個體、複數、群體,乃至於與周遭空間、環境的關係中發酵。

森 林 的 婚 禮

Wedding in the Forest

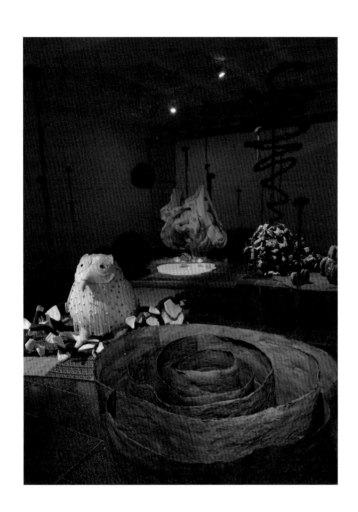

潘娉玉
Pan Ping-yu

森林的婚禮
Wedding in the Forest

複合媒材
Mixed Media

尺寸依場地而定
Dimensions Variable

這件作品以女性的角度思考,當女性經過婚禮,即將為人妻、為人母的時候,會是怎樣的心情呢?《森林的婚禮》這件作品,以森林作為環境的隱喻。隱喻我們在婚禮時,對於步入婚姻的許多美好的想像;然而美麗與危險、忌妒與包容,同時都存在複雜的婚姻森林裡。以殷商青銅鳥尊為造形靈感的〈貓頭鷹姥姥〉是《森林的婚禮》的女主角。婚禮中許多美麗的花草植物,都向她展現無比的祝福,但有些植物卻向她傳遞一些不同的訊息。她是否有足夠的智慧去解開這些謎題,通過森林的試煉呢?

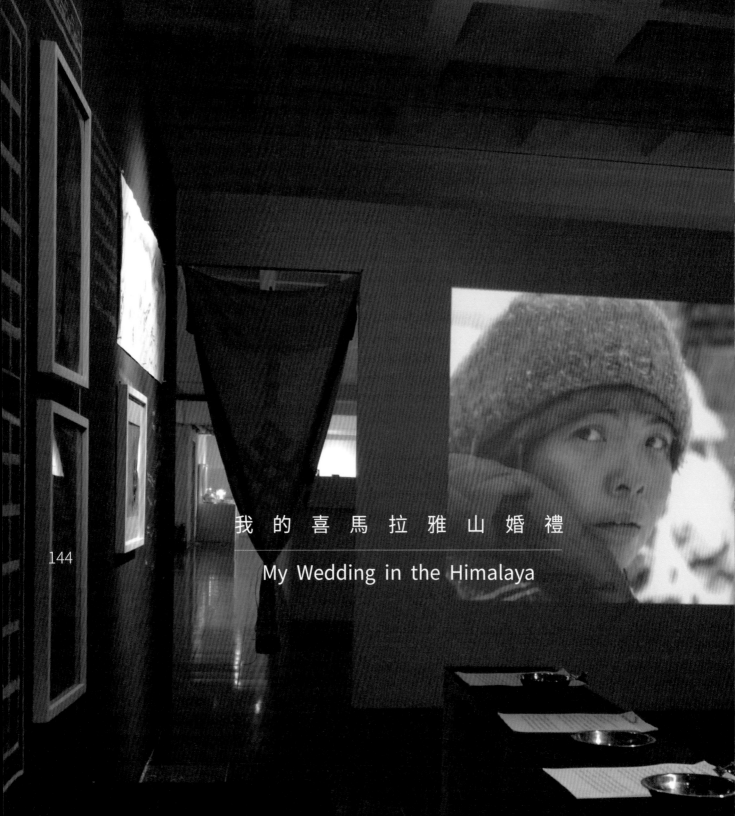

我 的 喜 馬 拉 雅 山 婚 禮

My Wedding in the Himalaya

簡吟如
Chien Yin-ru

我的喜馬拉雅山婚禮
My Wedding in the Himalaya

複合媒材
Mixed Media

尺寸依場地而定
Dimensions Variable

2017 年 2 月 27 日，藏曆火鳥年初一，我在海拔 3500M 的喜馬拉雅山村結婚。

作為一個臺灣女子，我在前一天被告知婚禮的時間（我搭 2 月 25 日 的艾弗勒斯直昇機上山，登機卡上寫著丹津・穹大：意思是小小的弓箭），我的未婚夫與他的兄弟們在 5 天前就開始登山回家與我相會，我的所在地位於樟區谷地（尼泊爾與中國邊境），而我的結婚對象來自於喜馬拉雅山區的藏族人，這裏的每個人血液充滿飽飽的氧氣，"出去走走" 意味著輕易地爬上 5000M 野餐，來自海島的我，在輕微缺氧的狀態下，受到西藏式的結婚祝福，完成了一場高山婚禮……

致來訪者：我的婚禮記事

文 / 簡吟如

一切都要從那汪・旺堆的家族說起…

那汪・旺堆是 N 的家族，位於喜馬拉雅山尼泊爾與中國邊境。而 N 在我的喜馬拉雅山婚禮之後，成了我的丈夫。

N 的家族位於喜馬拉雅山樽區谷地（Tsum Valley, Nepal），被稱為「住在高海拔的人們」，在這條山脊地帶，有雪巴人、木斯塘人、馬囊人…樽區谷地之人則自稱樽巴（巴在藏文為「人」之意）。世代篤信藏傳佛教，不殺生（許多登山客來此地拜訪保育類動物），只吃意外跌下來的動物（山麓很陡峭，禿鷹盤旋之時，就知道有犛牛或長鬃山羊不小心跌下來），女人耕作青稞、苦蕎，男人出外做生意，幾乎所有的生活之物都是自給自足的。

N 的家族起源有兩個說法：在喜馬拉雅山東麓的樽區谷地，有九個小村落。其中列魯村與那臼村的兩個爺爺與兩個奶奶（他們從拉達克走來），逐漸繁衍了六七代子孫。成為現在的那汪・旺堆家族。本來喜馬拉雅山藏族的分布在整個廓爾克王國，因為地勢的阻隔，世世代代保留古老藏傳文化與宗教傳統。但廓爾克的國王會飛，飛到拉薩把一面純金的門拿過來擋起來，從此藏人的範圍在尼泊爾就縮小至喜馬拉雅山區了。

第二個說法是：傳說傳藏傳佛教智者

蓮花生大師，曾經承諾過從吉龍（現今中國邊境）走過來的藏族，一塊應許之地，讓其世代生活得以自給自足，條件雖然嚴苛，但有層層山嶺保護，不受其他民族干擾，那汪・旺堆家族就逐漸在發現這塊西方人稱「隱匿的天堂」中，繁衍後代。

N 家有 12 個兄弟姊妹，N 排行老七，由於求學與生活的緣故，大家分布在世界各地，2017 年是說好要排除萬難回山上老家過年的時間，所以我們的婚禮就選在藏曆火鳥新年舉行。

由於山上沒有車路，N 與其他兄弟走了五天回到家，我則選擇與 N 的父母及妹妹乘直升機回家。我們的婚禮持續了一個星期，因為遠來的親戚也要走山路來，所以我們在家裡等待輪流而來的婚禮祝福。

樽區的新娘一般是要在不知情的情況下被新郎的兄弟用馬抓回家，還要哭上一星期（在媒妁之言的時代）。我們是自由戀愛，所以在形式上我從頭到腳被披上一件做工精細的袍子，並在我的腰帶上立起一支家族的彩色小旗，象徵性地在 N 的兄弟簇擁下進了他家的門。來訪的賓客要準備酒釀、青稞酒與酥油茶，還要唱歌，給紅包，給新人倒茶斟酒，戴上絲質的白色圍巾哈達表示祝福之意，我們也會回敬給他們同樣的祝福。所以一星期下來，我們都有點醉，唱歌又跳舞，滿脖子哈達，大

家彼此給予滿滿的喜悅與祝福。

既是新年又是婚禮，所以家裡婦女們的準備工作很多，要做酒，又要織圍裙，還要招待絡繹不絕的客人。晚上家族就圍坐著，烤火、唱歌、跳舞、聊聊天。

影片中的儀式主要有：除夕除穢（每人用青稞粉捏自己的生肖，把病痛之處繞一繞，再集中拿到村外火堆去燒掉的除淨儀式），新年要喝九種穀物豆類的粥（不能喝完要留九滴倒掉）。婚禮的儀式，從新娘入門的唱頌開始，到灑青稞粉與青稞子，抹酥油在百會穴。喝青稞酒之前的敬神儀式（要用第四隻手指灑酒敬天，傳說嬰孩出生時是用這隻手指塞住鼻孔從母親的產道出來，所以也意味著純淨的意思），飲茶飲酒，獻哈達的祝福，吟唱歌謠，跳舞同樂等。

身為一個異文化的臺灣女子，我的婚禮像是一場人類學的文化考察，我在其中又不在其中，若不是有照片為證（我穿著藏式傳統新娘服，我的旁邊坐著N）我會以為這是一場奇異的夢，一個深入部落的文化旅行。

今年是藏曆年的白年，是吉祥年，所以很多人在此時舉行婚禮。我們也參加了許多次別人的婚禮。其中有一項習俗很別緻，是用從犛牛奶、酸奶、乳清、乳渣、優格、起士的過程來給賓客品嘗，形容伴侶的熟成味道。我覺得這樣的婚姻象徵手法十分有趣，主人家會把這些牛奶的製成品，一次一次倒到賓客的手中，口中唱著像是詩的短句，請來賓用食物來體會婚姻生活的各種滋味。

待在山上的日子，我每天都盡量穿傳統服飾，那意味著我要穿上五公斤重的手織植物染的羊毛背心裙，背後要整整齊齊的打上兩個裙褶，再披上前片圍裙、後片裝飾、金屬腰帶、丈夫送的手工銀製湯匙、手織腰帶等，對穿習慣了輕便衣服的我，剛開始真的是舉步維艱。就連穿著登山鞋也走得好慢啊！但不久我就愛上不用挑選衣服的生活，每天穿同一套衣服，吃同一種穀物，喝同一個山頭溶雪的水，一種單純而質樸的生活。

看著N的姊姊們趕牛上山，挑牛糞，下溪邊提水，洗衣服，去森林撿柴、松枝、松果，絲毫不費力，甚至在雪地裡也可以健步如飛。尤其是在距離三公尺以上，還認得出自己在遠遠山上的牛。我想樽區婦女雖然不寫詩，但她們唸經文與高山生活的功力與眼力、體力，可說是世界數一數二的吧！

舉行完喜馬拉雅山的婚禮，N與我回到首都加德滿都，為臺灣親友們舉行了婚宴。我的父母也成了座上嘉賓，加上一些來自臺灣的朋友，我才漸漸有一種真實感。雖然雙方的親友無法用語言溝通，但是藏式的碰額頭打招呼、喝喝酥油茶與青稞酒、互相配戴哈達祝福，使得到場觀禮的大家都打成了一片。

147

國家圖書館出版品預行編目 (CIP) 資料

對對 : 臺灣婚創形質意展 / 林秀娟策劃主編 . -- 初版 . --
南投縣草屯鎮 : 臺灣工藝研發中心 , 民 106.08
　面 ; 21 x 29.7 公分
ISBN 978-986-05-3292-0(精裝)
1. 工藝 2. 婚禮
　960　　　106014882

對對—臺灣婚創形質意展

In Pairs: The Creativity, Designs, Textures and Symbols of the Wedding in Taiwan

指導單位：文化部	Supervisor: Ministry of Culture
主辦單位：國立臺灣工藝研究發展中心	Organizer: National Taiwan Craft Research and Development Institute
承辦單位：富俐崴文化事業有限公司	Executor: Freewill Culture co., Ltd.
出版發行：國立臺灣工藝研究發展中心	Publisher: National Taiwan Craft Research and Development Institute
地址：54246 南投縣草屯鎮中正路 573 號	Address: No. 573, Zhongzheng Rd, Caotun Township 54246, Nantou County, Taiwan (R.O.C.)
電話：049-233-4141	Tel: +886-49-233-4141
傳真：049-235-6593	Fax: +886-49-235-6593
網址：http://www.ntcri.gov.tw	Website: http://www.ntcri.gov.tw
發行人：許耿修	Director: Hsu Keng-hsiu
監督：陳泰松	Supervisor: Chen Tay-song
策劃主編：林秀娟	Project Editor: Julia Lin
策展人：王美綉	Curatir: Wang Mei-sui
執行編輯：孫愛華、顏順敏、王美綉、陳藝茹	Executive Editor: Sun Ai-hua, Yan Shun-min, Wang Mei-hsiu, Chen Yi-ju
顧問：謝宗榮、李秀娥	Adviser: Hsieh Chung-jung, Li Xiu-e
展示設計：高德發	Exhibition Design: Kao Te-fa
美術設計：許勝琳、林洵安	Graphic Design: Hsu Shen-lin, Lin Hsun-an
攝影：張文彬	Photographer: Chang Wen-bin
印刷：登閎文化事業有限公司	Printed by: Deng-hong Culture Co., Ltd.
出版日期：中華民國 106 年 8 月 (初版)	Issued Date: August, 2017 (First edition)
定價：新臺幣 350 元 (工本費)	Price: NT$350
ISBN：978-986-05-3292-0	ISBN: 978-986-05-3292-0
GPN：1010601242	GPN: 1010601242

特別感謝

單位（依筆畫順序排列）

二皿手工紙設計　　　　　品家家品　　　　　　　　ABEET HOUSE
世代陶瓷股份有限公司　　高雄市立歷史博物館　　　C.H Wedding
永進木器廠股份有限公司　原感物件創意文化有限公司　Mijas 米哈斯企業社
四蒔候纖維創作工坊　　　郭元益糕餅博物館
宇寬設計事業有限公司　　國立臺灣歷史博物館
玩木銀家　　　　　　　　新旺集瓷
卓玉股份有限公司　　　　嘉義縣阿里山鄉來吉社區發展協會
佳物仕創意有限公司　　　儒林苑有限公司
采采食茶文化　　　　　　點睛設計有限公司

個人（依筆畫順序排列）

布拉鹿樣　　　　　　黃霖
安聖惠（峨冷）　　　楊蓮福
林書瑜　　　　　　　潘娉玉
施于婕　　　　　　　簡玉婷
施麗梅　　　　　　　簡吟如
翁子軒　　　　　　　蘇小夢
莊世琦　　　　　　　蘇建安
陳達明